Invincible Spirit

Art and Poetry of Ukrainian Women Political Prisoners in the U.S.S.R.

Нездоланний дух

Мистецтво і поезія українських жінок, політв'язнів в СРСР

Нездоланний дух

Мистецтво і поезія українських жінок, політв'язнів в СРСР

Мистецьке оформлення:
Тарас Б. Горалевський

Кольорові фотографії:
Тарас Б. Горалевський

Переклад поезій і тексту:
Богдан Ясень

Український текст:
Богдан Арей

Українське Видавництво СМОЛОСКИП
ім. Василя Симоненка

Балтимор - Чікаґо - Торонто - Париж

Invincible Spirit

Art and Poetry of Ukrainian Women Political Prisoners in the U.S.S.R.

Album design by
Taras B. Horalewskyj

Color photography by
Taras B. Horalewskyj

Poetry and Text Translated by
Bohdan Yasen

Ukrainian Text by
Bohdan Arey

Smoloskyp Publishers
Baltimore-Chicago-Toronto-Paris

INVINCIBLE SPIRIT

ART AND POETRY OF UKRAINIAN WOMEN
POLITICAL PRISONERS IN THE U.S.S.R.

Published in 1977 by Smoloskyp Publishers, a non-profit organization
P.O. Box 6066, Patterson Station
Baltimore, Md. 21231

Library of Congress Catalog Card Number: 76-039675
ISBN: 0-914834-09-6

Net royalties will be used in the interest of Ukrainian political prisoners in
the U.S.S.R.

Typesetting by Hartur Ukrainian Printing Co., Inc., Chicago, Illinois.

Printed and bound in the U.S.A.

Contents

7 Preface

11 Symbolism in Ukrainian Embroidery Art

17 Art and Poetry

83 Biographies

109 Original Letter Fragments

127 Annotations on Embroidery Art

Зміст

9 Передмова

13 Символіка української вишивки

17 Мистецтво і поезія

83 Біографії

109 Уривки з листів

127 Примітки до вишивок

Preface

You hold in your hands an uncommon book, uncommon if only for the beauty so evident on its pages. But far more than that, in this collection of poetic and artistic works of Ukrainian women who either until recently were or are still now political prisoners in Soviet labor camps you will find a manifestation of the Invincible Spirit of a nation.

A bitter struggle is being fought in Ukraine right now. On one side is the Soviet regime, bent on destroying the spirit of Ukraine as a nation and the human spirit of its sons and daughters. Through Russification, national discrimination, the suppression of Ukrainian history, culture, language, traditions and the religious beliefs of the Ukrainian people, the regime strives to obliterate the Ukrainian national identity. Through repression, inevitably accompanied by violations of Soviet laws and the Constitution, through incarceration in prisons, labor camps, and psychiatric asylums, through fear, intimidation, and violation of human rights, it strives to turn human beings into what Valentyn Moroz called "cogs"—beings in whom the human spirit has been broken and who then become oblivious to the fate of their nation, their people.

On the other side are those in whom burns the Invincible Spirit, the same Spirit that throughout Ukraine's often tragic history saw the nation through times when its very survival seemed threatened, the Spirit that moved Ukrainians to rise up in arms in defense of their liberty, to hang on tenaciously to their identity—their traditions, customs, language—and, under the most difficult conditions, to create a culture that any nation could be proud of.

In its drive to destroy the Spirit of Ukraine, the regime counts as its greatest victories those instances when Ukrainian patriots finally succumbed to intense pressure and renounced their principles. But such "victories" have been very few. The Ukrainian movement for national and human rights has been characterized by an amazing strength, a steadfastness, a refusal to compromise, a willingness to suffer prison, labor camp, even imprisonment in psychiatric asylums for the sake of principle and ideal.

This Invincible Spirit that sustains the Ukrainian nation today is perhaps embodied best in the women whose defense of human rights in the U.S.S.R. and of the national rights of their Ukrainian people took them away from their native Ukraine and brought them behind the barbed wire of Soviet labor camps for political prisoners deep in the Russian S.F.S.R. The pages that follow belong to them.

What is to be found on those pages? In the miniature masterpieces of Ukrainian symbolic-decorative embroidery art—proof that the dehumanizing environment of the camps cannot suppress the human yearning for beauty. In the poetry and excerpts from letters—a reflection of the human feelings and suffering that filled the lives of the women. In the appeals and letters of protest written by the Ukrainian women in the camps—testimony

to their unshaken faith in the righteousness of their cause, to their continuing refusal to compromise with the authorities, to their strength and dignity. And, above all, in almost every piece of embroidery and letter, there is something which reminds of their faith in God and their pride in their Ukrainian heritage.

The embroidered artworks reproduced here were smuggled out of labor camp No. 3 near the town of Barashevo in the Mordovian A.S.S.R. and came to the West in a number of unusual ways. The poems of Iryna Senyk, Iryna Stasiv-Kalynets, and Stefaniya Shabatura, as well as copies of the open letters of protest and appeals written by the women in the camps, circulated in the *samvydav*, the underground press in Ukraine, before reaching the West.

It has been impossible to attribute any particular piece of embroidery to any one individual. But we do know the names of those Ukrainian women who were in camp No. 3 in Mordovia when these works were created.

They are Stefaniya Shabatura, an artist specializing in tapestries; Nina Strokata-Karavanska, microbiologist and physician; Nadiya Svitlychna, philologist; Iryna Senyk, nurse by profession, poetess by avocation; and Iryna Stasiv-Kalynets, writer and poetess. All of them were imprisoned in early 1972 for standing up in defense of other Ukrainian political prisoners, for their own roles in the Ukrainian cultural revival of the sixties and early seventies, and, in at least two cases, for refusing to renounce their own husbands, who had also been repressed for political reasons. Also in the same camp, serving 15 and 25-year sentences for taking part in the post-war struggle for Ukrainian independence, were Maria Palchak, Halyna Didyk, Odarka Husyak, and Kateryna Zarytska-Soroka. It is not known whether these women also contributed to the creation of the embroidery art depicted on the following pages. After these works had already been brought out from behind the barbed wire, the most recent Ukrainian woman political prisoner, Oksana Popovych—an invalid—was transferred to the same camp.

Excerpts from some of the letters published here originally appeared in the Ukrainian press in the West, while others were released in a separate Smoloskyp brochure, entitled *Women's Voices from Soviet Labor Camps*.

We bring this book to the Western reader with the desire that these treasures of Ukrainian art not be lost to the world—all the more so because of the tragic yet heroic circumstances under which they were created—and in the hope that the lives of the Ukrainian women political prisoners, their Invincible Spirit, will be an inspiration to others.

Many people contributed their talents and time to help make this album a reality. Among those to whom appreciation is due and is being gladly acknowledged are: Lidia Burachynska, who wrote the lead article; Petro Mehyk, Myron Levytsky, and Yaroslava Zorych,who generously contributed their knowledge of Ukrainian embroidery art; Oleksander Voronin, who contributed his vast language skills in editing all Ukrainian textual material. Special thanks are due to Andriy Fedynsky, who helped greatly in translating the textual material into English, and to Lesya Jones, who also helped with the translations.

A truly indispensable role was played by those persons who were instrumental in transporting to the West the materials that make up this album. They must, of necessity, remain unnamed. Without their ingenuity and perseverance, this book would not have been possible.

Передмова

Даємо читачеві — любителеві мистецтва і поезії — незвичайний альбом, який вперше появляється в історії мистецтва і літератури: авторами творів, опублікованих у цьому альбомі є українські жінки, політичні в'язні в СРСР, які відбували, або й далі відбувають терміни ув'язнення в концтаборі ч. 3 біля Барашева в Мордовії (СРСР).

Всі мистецькі твори в кольорових фотографіях — це вишивки, які дісталися в оригіналі на Захід незвичними шляхами. Вірші поширюються в українському самвидаві на Україні, а репродукції з килимів Стефанії Шабатури дісталися на Захід лише як чорно-білі фотографії.

Поява цих творів і опублікування вперше на Заході віршів Ірини Сеник, Ірини Стасів-Калинець і Стефанії Шабатури є доказом нечуваних обставин, в яких доводиться жити українській творчій жінці в Радянській Україні: людині XX-го століття, століття найбільшого розвитку комунікації і поширення інформацій, забороняють друкувати власні твори, переслідують за мистецький самовияв, не дозволяють висловити власну думку, забороняють мати політичні переконання й ідеологічні спрямування.

Коли здавалося, що радянський режим спроможний вбити полет людського духа до свободи і розтоптати твори вільного мистецтва бульдозерами, в Радянському Союзі з'явилися нові політв'язні — українські жінки, які зуміли створити в мордовських концтаборах неперевершені шедеври українського мистецтва. Нам не відомо хто був ініціятором створення цих мініятюрних зразків української символічно-декоративної вишивки, але відомо, хто в той час, коли ці твори були виконувані, перебував в мордовському концтаборі ч. 3.

Ось вони: мистець-килимар Стефанія Шабатура, мікробіолог і лікар Ніна Строката-Караванська, філолог — Надія Світлична, поетеси Ірина Сеник й Ірина Стасів-Калинець; докінчували своє багаторічне ув'язнення в тому часі учасниці української визвольної боротьби: Одарка Гусяк, Марія Пальчак, Галина Дидик і Катерина Зарицька-Сорока, хоч не відомо, чи вони брали участь у збірному творенні цих мистецьких творів. А коли ці вишивки дісталися на волю, до табору перевезли найновішого українського політв'язня — жінку-інваліда Оксану Попович.

Опубліковані у цьому альбомі зразки їхньої творчости — вишивки, поезії, уривки з листів і звернень, є доказом невгнутости, непоборности, мужности і гідности та вічного прагнення людського духа до свободи. Концтабірне життя, постійне перебування в штрафних ізоляторах, таборові репресії і заборони не зламали їхнього українського духа, що виразно видно у мотивах їхніх вишивок, як і не вбили їхньої віри в Бога, про що свідчить релігійність їхнього життя і релігійна тематика деяких вишивок.

Уривки з деяких листів, які ми подаємо у цьому альбомі, були опубліковані в українській пресі на Заході, а деякі — в окремій англомовній брошурі „Голоси жінок з радянських концтаборів".

Ми певні, що видання це для багатьох читачів буде надхненням, а життя жінок, які були ув'язнені тільки за те, що хотіли бути українками на українській землі, та їхня творчість буде доказом незнищимости людського духа; доказом, що в найбільш несприйнятливих умовах ув'язнення, людина може творити і дати людству неперевершені зразки мистецтва.

Даючи цей альбом любителеві мистецтва, і читачеві, з подякою хочемо відмітити ред. Лідію Бурачинську, маестрів Петра Мегика й Мирона Левицького, ред. Ярославу Зорич і ред. Олександра Воронина за їхні поради й допомогу у цьому виданню.

На окреме відзначення заслуговують Андрій Фединський і Леся Джонс, які працювали над перекладом багатьох текстів на англійську мову.

Спеціяльно хочемо відмітити тих багатьох осіб, яких прізвища не можемо подати до загального відома, але які спричинилися до того, що ці матеріяли опинилися на Заході. Без їхньої зарадности і допомоги цей альбом не міг би ніколи появитися.

Symbolism
in Ukrainian Embroidery Art

Love of ornamentation is one of those singular national characteristics which the Ukrainian land, lying as it does within the sphere of Mediterranean culture, bequeathed to the Ukrainian people. Ornamentation was found on the remains of Neolithic structures, on prehistoric ceramics and metal artifacts. Along with the joy they found in the harmony of lines, the Ukrainian people of that era also experienced a religious awakening. And so into their ornamentation they entwined symbols of the sun and of good fortune, symbols which were the outward signs of their beliefs and which helped keep them from all evil.

This is how Ukrainian embroidery art came into being. An embroidered or weaved-in design served to decorate a shirt, a skirt, a tablecloth, a pillow.... With the coming of Christianity the symbols of the sun and of good fortune lost their original connotations, but remained in Ukrainian ornamentation as witnesses of the past. Ornamentation art was enriched with the cross and other symbols of the Christian era. With the passing of time it was to fall under the sway of various art styles, with the Byzantine and the baroque leaving the deepest impressions.

Ukrainian embroidery has a long history behind it, a history throughout which it brought joy to its creators during periods when Ukrainian folk culture flourished and periods when it declined. And it was an important factor in the national rebirth that the 19th century brought to Ukraine: along with the Ukrainian language and song, Ukrainian embroidery nourished the national consciousness of the Ukrainian masses. Embroidery on a shirt, a towel, or a pillow spoke of a family's national consciousness and became a symbol of national feeling. It came to be used widely in church decorations, during official functions, and in city clothing.

Embroidery had in the past and has now a special meaning for Ukrainians—a people whose history is one of centuries of enslavement. During the Stalin era hundreds and thousands of nationally conscious Ukrainian people were thrown into prisons and concentration camps merely for having embroidered articles in their possession, articles which advertised this national consciousness. From the numerous memoirs that have reached the West it is known that embroidered shirts and blouses were among the modest possessions of political prisoners in Siberia, Kazakhstan, and Mordovia. These things were something sacred, something which was saved for a special occasion. Perhaps even for the return home.

Not all prisoners were able to bring their embroidered possessions with them and hold on to them through the difficulties of the investigation and the numerous transfers. But a solution was found—produce the embroidery within the confines of the prison or the concentration camp. It did not matter that cloth, thread, and an indispensible tool—a needle—were lacking. A human being in prison is a human being who is of necessity inventive. Thread was obtained from sacks and colored with dyes extracted from plants. Needles were fashioned from sharpened bits of wire. And thus was embroidery produced in prison—stealthily, away from the eyes of the guards, and, obviously, marked with a large measure of artistic individualism. Again it became a symbol. But this time not as an invitation to happiness nor as a statement of national feelings, but as a symbol of the national dignity of the suffering Ukrainian political prisoner.

The Ukrainian embroidery which was born in the concentration camps also traveled an evolutionary road. Beginning as an improvisation, a mutation by reason of the nature of the materials available to prisoners—irregular thread and colors—it went a step farther. In the loneliness of the camp barracks it brought to women-political prisoners the joy of creative searching. It went beyond the bounds of ornamentation and became a symbolic expression of an appropriate religious or political theme.

While ornamental tapestries as examples of monumental-decorative art were quite widespread in Ukraine, especially due to the influence of 17th and 18th century French Gobelins, thematic embroidery was a rarity and never attained mass popularity. Embroidered portraits of Ukrainian national heroes, especially the works of Ukrainian women exiled in Siberia, however, are known.

The thematic embroideries of Ukrainian women who either were or still are political prisoners in the camps of the Mordovian A.S.S.R. constitute, therefore, a unique expression of creativity, singular for its originality, and abounding in symbolism of a social, religious, and even a political nature.

The symbolic pictures embroidered by Ukrainian women-political prisoners are built on a very singular basis: they are, above all, not really pictures but, with respect to their dimensions, miniatures. Within the very limited confines of the embroidery, a whole active scene unfolds or a symbol with a very specific meaning blossoms forth.

Together with the thematic embroideries, which must be considered masterpieces of Ukrainian monumental-decorative art, several decorative bookmarks, filled with ornamentation patterned on more traditional Ukrainian embroidery, also came out of Mordovia. The remaining items are small photographic albums and notebooks, which, considering that they were made from cloth taken from prison clothing, are embroidered with ornamentation in colors that are marvelously appropriate and well-placed.

These embroideries, in their scope, themes, composition and symbolism, testify to the invincibility of the creative spirit of the Ukrainian women who are political prisoners in the U.S.S.R. For their uniqueness and artistic excellence they shall become a part of the history not only of Ukrainian but also of world art, and will stand as an inspiration to the creative youth of the Ukrainian nation, which is fighting for its freedom.

Lidia Burachynska

Символіка української вишивки

Замилування до орнаменту — це одна з прикмет українського народу, що її впоїла йому українська земля, положена в орбіті середземноморської культури. Цей орнамент зустрічається на будовах з часів неоліту, на кераміці, металевих виробах і вбранні. Поза втіхою з гармонії ліній українська людина того часу відчувала також релігійне збудження. У свою орнаментику вона вплітала символи сонця і щастя, що були зовнішніми ознаками її вірування і допомагали їй оберігати себе від усякого лиха.

Так постала українська вишивка. Вишитий або витканий взір прикрашував сорочку чи загортку, покривав скатертину чи подушку. З прийняттям християнства символи сонця і щастя втратили своє первісне значення, але залишилися в українському орнаменті, як свідки старовини. Натомість він збагатився хрестом та іншими знаками християнської доби. З бігом часу орнамент підпадає під різні мистецькі стилеві впливи, а найбільший слід залишили на ньому візантійські візерунки і барокко.

Культурні впливи Візантії охоплювали Україну від IX до XIII ст. і в той час декоративні тканини і вишивки прибували звідти та з інших країн. Ці вироби променювали, і їх невдовзі почали виконувати на місці українські мистці. Під впливом давніх і нових символів постала нова орнаментика, яка поширилась згодом на маси українського населення. Ще й досі зостались її сліди у вишивках Буковини.

Поширення бароккового стилю дійшло до України в XV-XVII ст. Вперше він позначився на церковному будівництві і з'явився на предметах церковного вжитку. Це у свою чергу відбилося на орнаментиці місцевих тканин і вишивок. Народні килими й різного роду вишивки відбили цей новий тоді стиль, перетворивши його на свій лад. Яскравий зразок того типу — багатий на символіку рушник Подніпров'я.

Українська вишивка має за собою довгий шлях. Вона давала радість її виконавцям у часи розквіту і в часи занепаду народної культури. А коли в XIX ст. прийшло відродження українського народу, то вона стала важливим чинником, бо поруч із мовою і піснею зміцняла національну свідомість українських мас: вишивка на сорочці, рушнику чи на подушці означала національну свідомість родини і ставала символом національних почувань. Її стали широко застосовувати для церковних прикрас, для офіційних виступів, до міського вбрання.

Спеціяльне значення вишивка мала й далі має для українців, які протягом століть перебувають у поневоленні. Сотні і тисячі національно свідомих українських людей в часи Сталіна були запроторені в тюрми і концтабори — дуже часто за те, що зберігали вишивані речі, які стали виявом національної свідомости. З численних спогадів, що появилися вже на Заході, відомо, що вишивані сорочки чи блюзки зберігались у скромному майні політичних в'язнів Сибіру, Казахстану чи Мордовії. Це була святість, що чекала виключної нагоди. А може й повороту.

Не всі могли привезти ту вишивку з собою і зберігти її в умовах слідства і численних переміщень. Та на це знайшлась рада — вишивку старалися виконати у в'язниці чи концтаборі. Дарма, що бракувало матеріялу, ниток і дуже важливого знаряддя — голки. Але людина в умовах ув'язнення винахідлива. Нитки видобували з мішків, фарбували рослинними барвами. Голку загострювали з куснів дроту. І так, при очевидній наявності мистецької індивідуальности поставала вишивка в тюрмі, виконана потайки, захована від ока сторожі. Вона знову стала символом. Не заклинанням щастя і не свідченням про національні почування, а знаком національної гідности ув'язненої, поневірюваної української людини.

Вишивка, що народилася в концтаборах, теж перейшла великий шлях. Із примусового перетворення, що його спричинили тюремні засоби (незвичні нитки і кольори) вона пішла на крок далі. У самоті тюремного бараку вона дала жінкам-в'язням радість творчого шукання. Покинула межі орнаменту і стала виявом символіки та відповідного релігійного чи політичного сюжету.

Такі вишивані чи ткані картини відомі в історії мистецтва. Хоч не багато пам'яток збереглося з середніх віків, проте існують вишивані сцени з св. Письма чи історичних подій, що їх виконували зокрема в манастирях.

Коли орнаментальний килим, як вияв монументально-декоративного мистецтва, був досить поширений на Україні зокрема під впливом французьких гобеленів XVII-XVIII ст., то сюжетно-тематична вишивка була на Україні рідкістю і не набула масового поширення. Відомі є вишивані портрети українських національних героїв, зокрема виконані українськими засланцями на Сибіру.

Сюжетно-тематичні вишивки українських жінок політичних в'язнів Мордовії є унікальним виявом їхньої творчости, який відзначається самобутністю і наповнений символікою побутового, релігійного і навіть політичного характеру.

Символічні картини, вишиті українськими жінками-політичними в'язнями, побудовані на дуже своєрідній основі. В першу чергу це не картини, а мініятюри, коли говорити про їхній розмір. На невеличкому просторі їхньої вишивки розгортається дія або розквітає символ, що має властиве йому значення.

Кілька вишивок у своїй композиції мають зображення українських церков. Цей поворот до релігійної тематики майже в кожній вишивці є доказом великої релігійности і віри українських жінок-політв'язнів.

Разом з сюжетно-тематичними вишивками, які можна зарахувати до шедеврів українського монументально-декоративного мистецтва, з Мордовії дісталися також декоративні закладки, виповнені орнаментом, який взорований на українських традиційних вишивках. Також дістались невеличкі альбомчики для фотознімків та записні книжечки, покриті вишиваним орнаментом, які, коли взяти до уваги, що вони зроблені з тканини в'язничного одягу, мають чудово підібрані кольори і їх розміщення.

Вишивки ці за своїм задумом, сюжетами, композицією і символікою свідчать про незнищимість творчого духа українських жінок-політв'язнів в СРСР. Своєю унікальністю і мистецтвом виконання вони увійдуть до історії не лише українського, але й світового мистецтва і будуть надхненням для творчої молоді українського народу, який бореться за свободу.

Лідія Бурачинська

Art and Poetry

Мистецтво і поезія

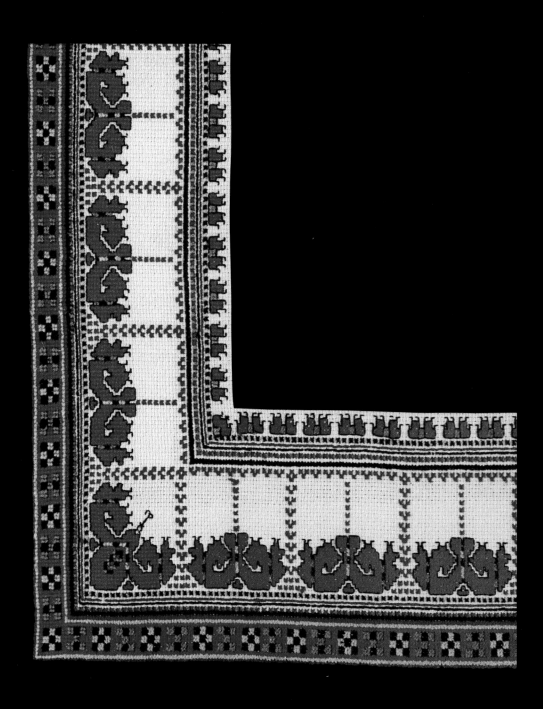

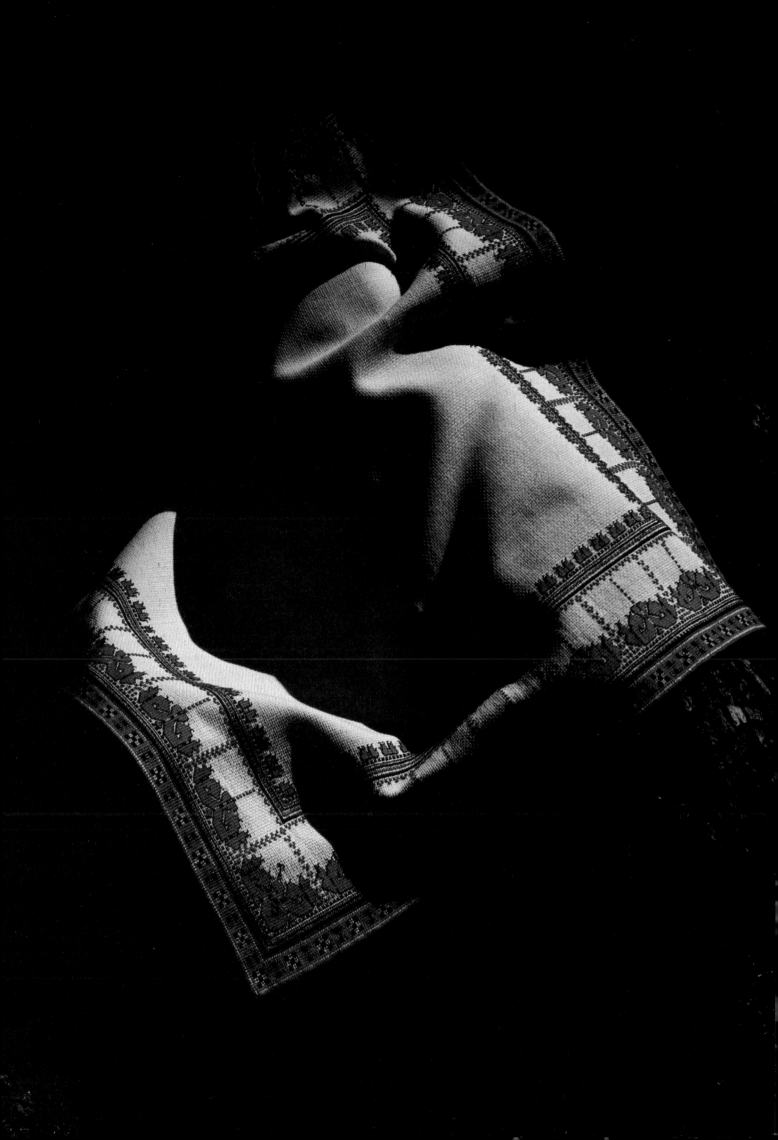

To walk the edge of a precipice
'tis not an easy task
when bright stars
shine above your head
and the precipice beckons
into its depths

may everything in my surroundings
fade away fade away
for down into the depths
as stars often do
plummet I must

what of it if I fall
my road
was never one of
hesitation

O Chestnuts
burn candles
over me
O Lviv
don't weep
over my
star-crossed fate

Iryna Senyk

По краю урвища
нелегко йти
коли над головою
ясні зорі
і урвище зове
у свою глибину

хай все навколо
гасне гасне
мені углиб
зорею треба
впасти

що ж я впаду
Моя дорога
ніколи не була
в а г а н н я м

каштани
світіть наді мною
Свічки
Львове
не плач
над моїм
безталанням

Ірина Сеник

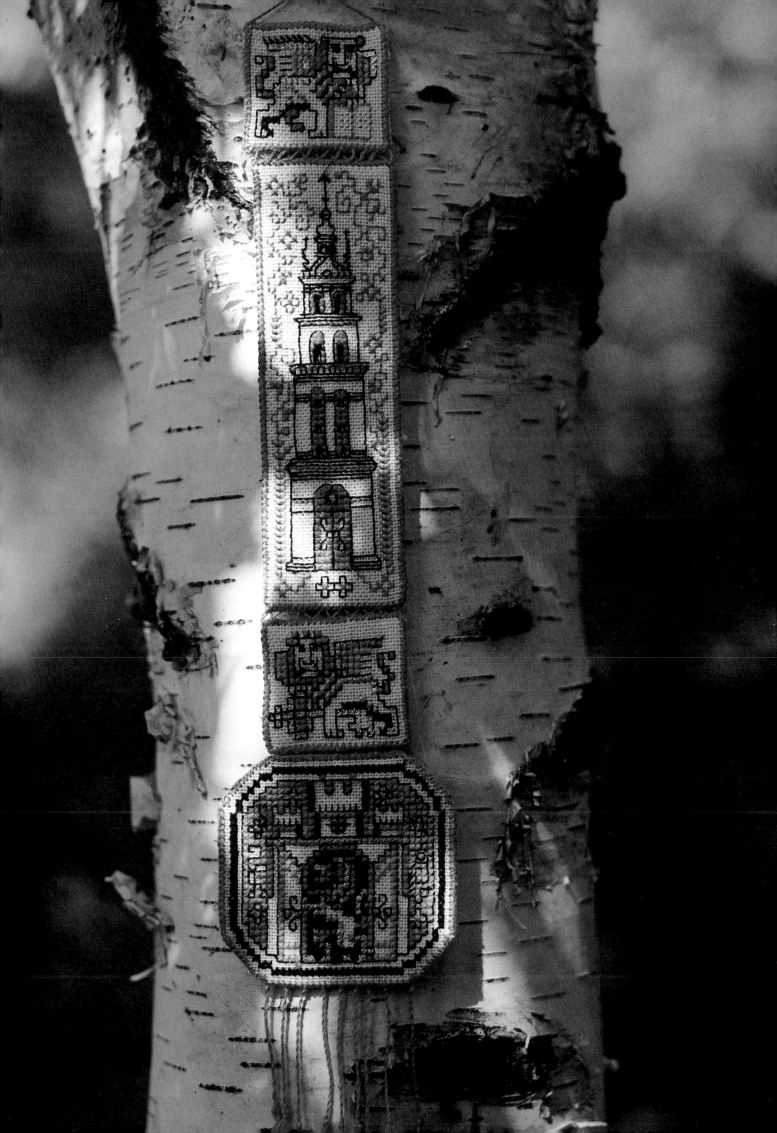

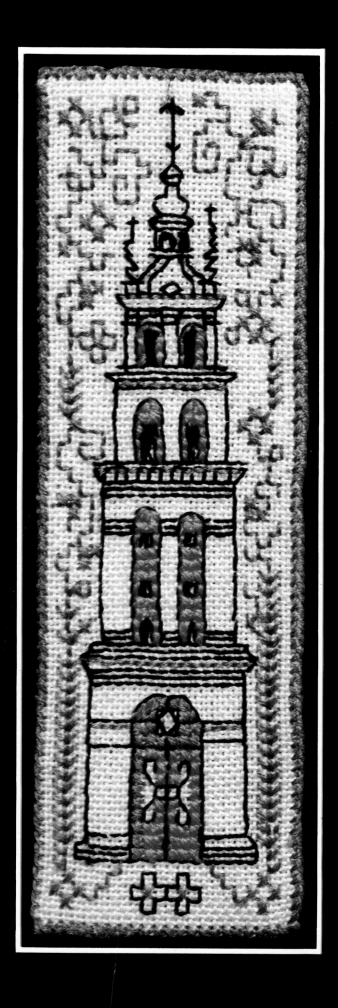

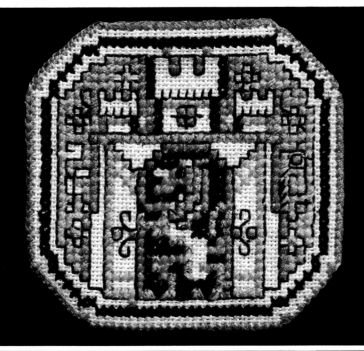

A

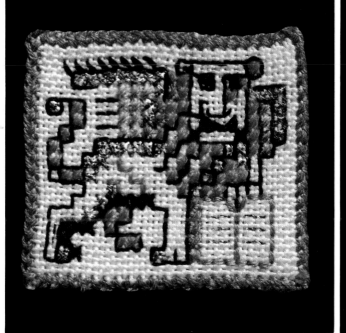

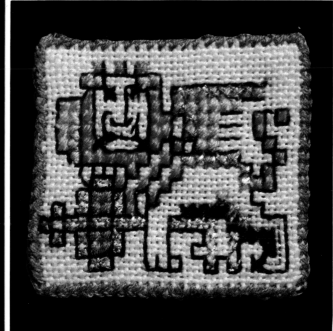

A house without flowers
is not a house
a heart without love
is not a heart
beloved
like a yellow sunflower
bloom
in my life

 Iryna Senyk

Хата без квітки
не хата
серце без любови
не серце
коханий
соняхом жовтим
в моєму житті
зацвіти

 Ірина Сеник

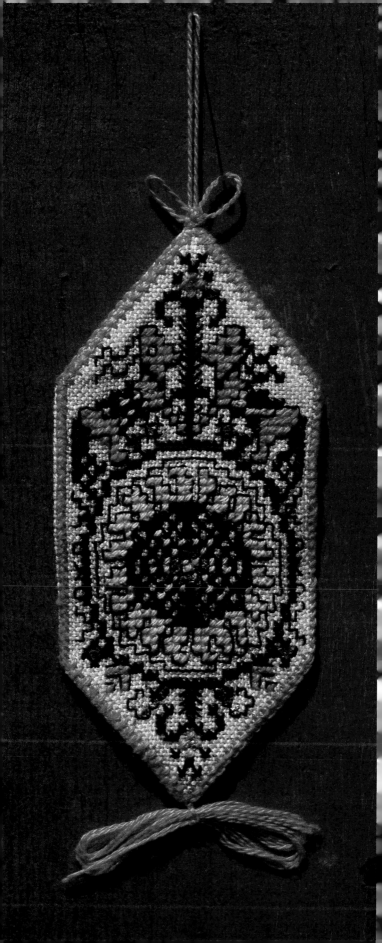

They swirled and swirled all night
the snows of my nostalgia
with a carpet of white
they fell upon my heart
and I dreamed
that the coals of your eyes
glow in that storm
and yearn to melt
my longing

I dreamed in vain
the snows of my nostalgia
swirled and swirled
all night

　　　　　Iryna Senyk

Всю ніч мели й мели
сніги моєї туги
килимом білим
падали на серце
і марилось мені
що вуглики
твоїх очей
жеврять у цій завії
і мою тугу
розтопити прагнуть

даремно марилось
сніги моєї туги
мели й мели
Всю ніч.

　　　　　Ірина Сеник

I plunge into your Septemberness,
into your silvery dusk of day.
That's longing weaving its pastelity
and parting's shadow velvetizing.

Desires-asters, their ephemeral now —
how heavily it weighs upon me.
Your Septemberness becomes my ivory tower,
as does your silvery dusk of day.

Iryna Senyk

Я вболююсь у твою вересневість
в твою сріблясту вечорінь.
Ось тчеться туги пастелевість
і оксамититься розлуки тінь.

Яка важезна однодневість
моїх айстрених хотінь.
Всамітнююсь у твою вересневість,
в твою сріблясту вечорінь!

Ірина Сеник

At the bottom of my life—a curative well,
A bottomless well, radiating blue light.
Three fables swim out,
Three flushed birds
Out of the golden cradle of my childhood.

And the first fable is about the shiny moon.
And the second fable is about the shining sun.
And the third fable is about the shining stars.

And the first fable is about my father.
And the second fable is about my mother.
And the third fable is about the entire family.

Light my way, bright moon.
Give me warmth, bright sun.
Sing to me, blue stars.

A white well lies at the bottom of my life.
Lead me, my beloved, to the altar.
This fleeting moment, which rang as a song of childhood,
Is without beginning and without end.

Iryna Stasiv-Kalynets

На дні мого життя цілюща криниця.
Немає їй дна — струмить світло синє.
Випливають три казки,
Три сполохані птиці
з золотої колиски мого дитинства.

А перша казка про ясен місяць.
А друга казка про ясне сонце.
А третя казка про ясні зорі.

А перша казка про мого батька.
А друга казка про мою неньку.
А третя казка про всю родину.

Засвіти мені, ясен місяцю,
Обігрій мене, ясне сонечко.
Заспівайте мені, сині зорі.

На дні мого життя криниця біла —
веди мене, коханий, до вінця.
Ця мить, що піснею дитинства відзвеніла,
є без початку і без кінця.

Ірина Стасів-Калинець

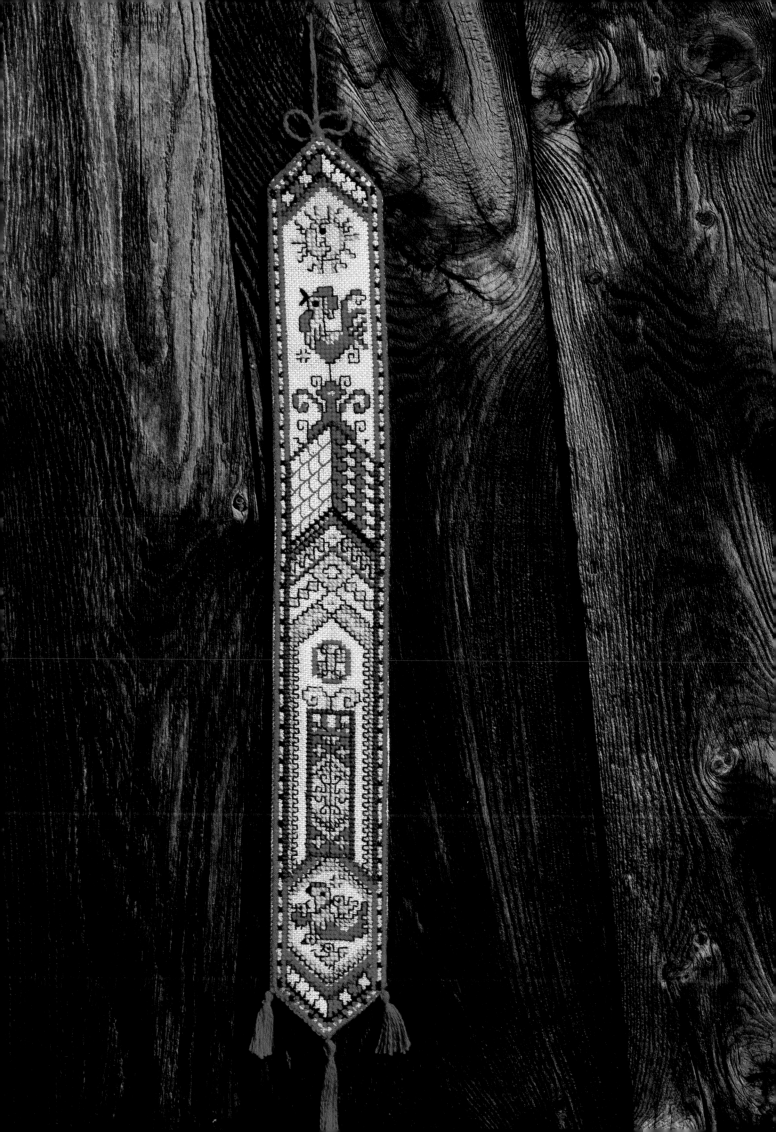

A flower of suffering
From your proud hands
You passed into mine
For me to tend
My whole life through
With not a sound
You whispered

Iryna Senyk

Ти квітку мук
Із гордих рук
У мої передав.
Щоб берегла
Ціле життя
Беззвучно
Прошептав

Ірина Сеник

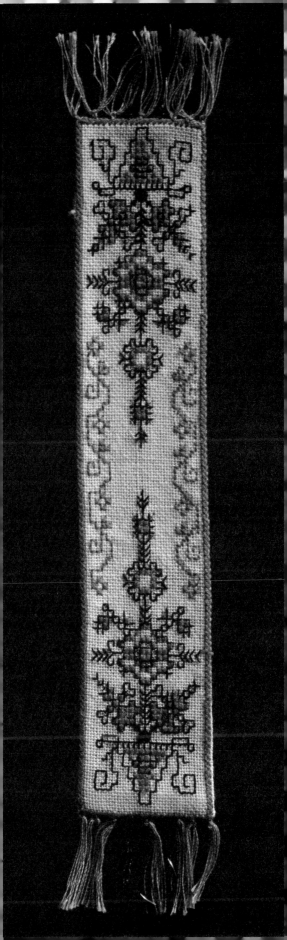

The sun in the sky
dances a hayivka
the barbed wires swollen-budding
while the skiff of aspirations
from out of heart's haven
tears at its anchor for worlds distant.

Iryna Senyk

Сонце на небі
виводить гаївку
бруньками набухали дроти
а прагнень кораблик
із Гавані серця
рветься в далекі світи.

Ірина Сеник

Hayivka—Ukrainian Easter dance.

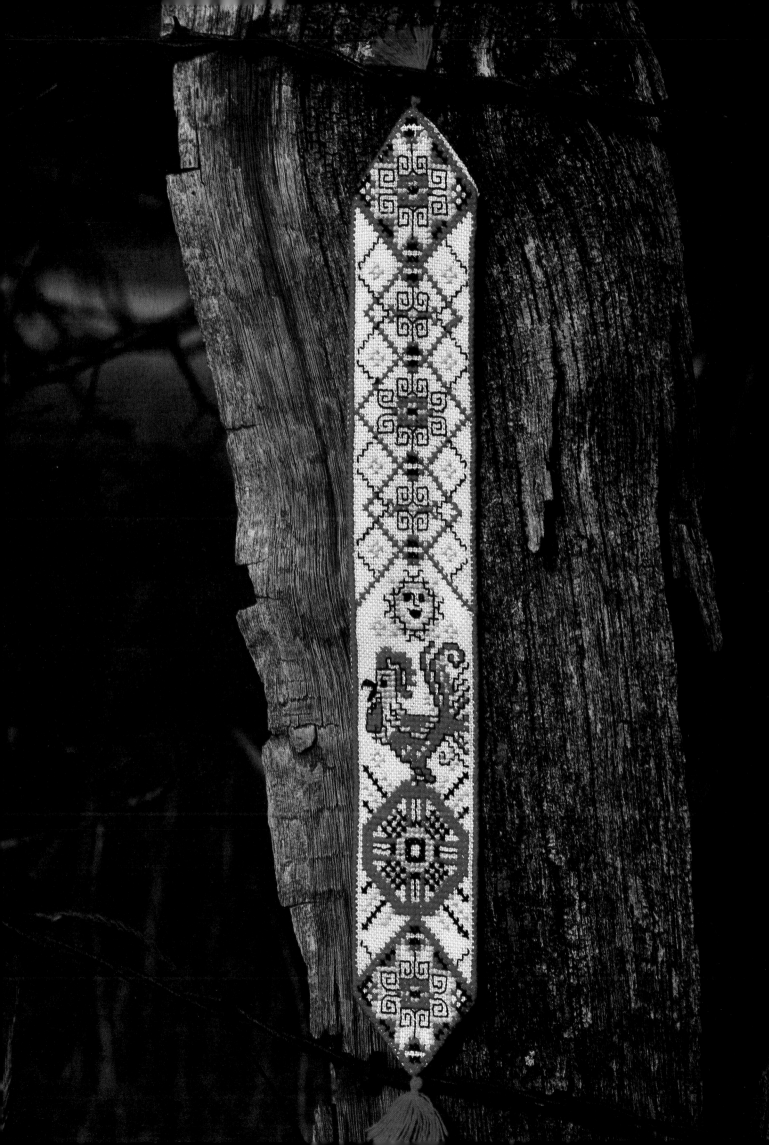

Faces square
And scarfs of red,
While horses' hooves
Trample our hearts . . .
Their hooves, their hooves,
Trample our hearts . . .
They say our truth is
Buried at Taishet,
They say our truth's in
Mordovia, Norilsk,
While everyday fare here—
Violence, crime.
The executioners of Shevchenko,
Kurbas and Kosynka,
Their faces marked with stigmas
Of these, their shameful deeds.

Iryna Senyk

Лиця квадратові,
Шалики червоні,
А по серцях наших
Копитами коні,
А по серцях наших
Копита, копита . . .
Кажуть, наша правда
В Тайшетах зарита,
Кажуть, наша правда
В Мордовії та в Норильськах,
А тут повсякденно
Наруга, злочинства.
Це — кати Шевченка,
Курбаса, Косинки,
Це тавром на лицях
Їх ганебні вчинки.

Ірина Сеник

Taishet, Mordovia, Norilsk—sites of Soviet concentration camps.

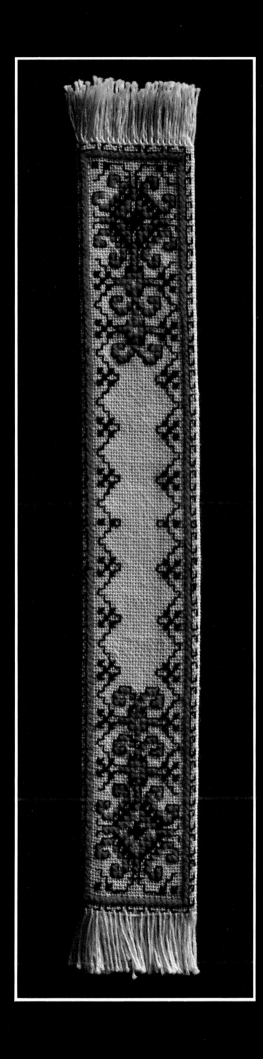

Spring shakes
the mahalep of dreams
shakes it
from eve
till morning
if only once
a single once
he'd called me
his beloved

Iryna Senyk

Черемху мрій
трясе весна
трясе
від вечора
до рана
та хоч би раз
єдиний раз
назвав мене
кохана

Ірина Сеник

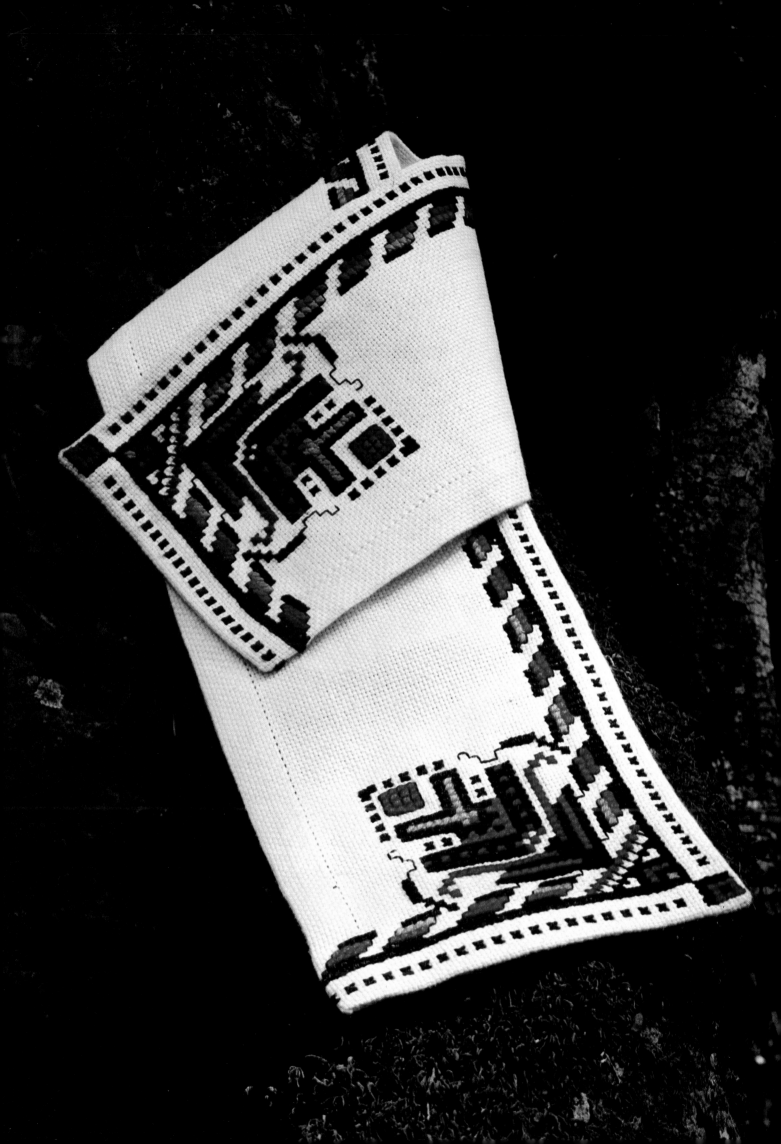

Love's sun
bathed in rays
the emerald of my heart
dewdrops of happiness
pearled
on stalks of tenderness

I waited for you
I was always
in waiting

in waiting for you
the morning of life has drifted by
in waiting for you
the Sun
bows to the West

evening shadows
fall upon
my heart
and still I wait
for you

Iryna Senyk

Серця мого ізмарагд
опромінювало
сонце кохання
стеблинки ніжності
перлилися
росою щастя

я ждала тебе
я все була
в чеканні

в чеканні на тебе
ранок життя промайнув
в чеканні на тебе
до заходу клониться
Сонце

на моє серце
спадає сутінок
Вечірній
а я все жду
тебе

Ірина Сеник

Like the swallow
returned
from a distant journey
under the wing
of your heart
I long
to build a nest

each day I'd bring
within my beak
one tiny straw
of thoughts
one tiny feather of dreams
one blade of grass
of exotic desires

sometimes urchins
enjoy destroying
swallows' nests

 Iryna Senyk

Як ластівка
що повернулася
з далекої дороги
під крилом
твойого серця
гніздо зліпити
прагну

щодень у дзьобі
приносила б
одну соломку
моїх дум
мрій пір'ячко одно
одну травичку
бажань нетутешніх

часом хлопчиська
люблять розбивати
ластів'ячі гнізда . . .

 Ірина Сеник

THE BALLAD OF THE GUELDER-ROSE TWIG

Once a boy brought home a guelder-rose twig.
And he whittled a flute, so that, as in the fable,
he could hear the words of the poor little orphan.
And an unknown melody flowed,
without words, without tears,
yet sad as the song of a seagull in the grip of misfortune.
Surely it's not for naught a legend has it
that a girl's heart
has flowed into the clusters of red.
And through the swamps, the labyrinthine ways,
through the jungles of human derision,
he set out to seek
the guelder-rose,
the one, the only in the world.
And 'neath that guelder-rose,
beneath that one and only—
girls and maidens,
like a flood of dreams.
And garlanded, each one,
be it with the cluster of red,
or with a leaf.
And each one knows the eternal fable
about the edge of loneliness and the flute's lament.

Iryna Stasiv-Kalynets

БАЛАДА ПРО КАЛИНОВУ ВІТЬ

Раз хлопець віть калинову приніс до хати.
І витесав сопілку, щоб, як в казці,
слова сирітки вбогої почути.
І попливла мелодія незнана
без слів, без сліз,
але сумна, як чайки пісня на бездоллі.
Це ж певне недарма легенда гомонить,
що серце дівчини
у кетяги червоні перелилось.
І болотами, манівцями
через дебрі людського глуму,
пішов шукати
ту одну, єдину
в цілому світі калину.
А під калиною,
під тою ж бо єдиною,
дівчат і молодиць,
як мрій поводдя.
І кожна: хто кетягом червоним,
а хто листком
примаїлися.
І кожна казку ту одвічну знає
про край самотності і сопілчаний жаль.

Ірина Стасів-Калинець

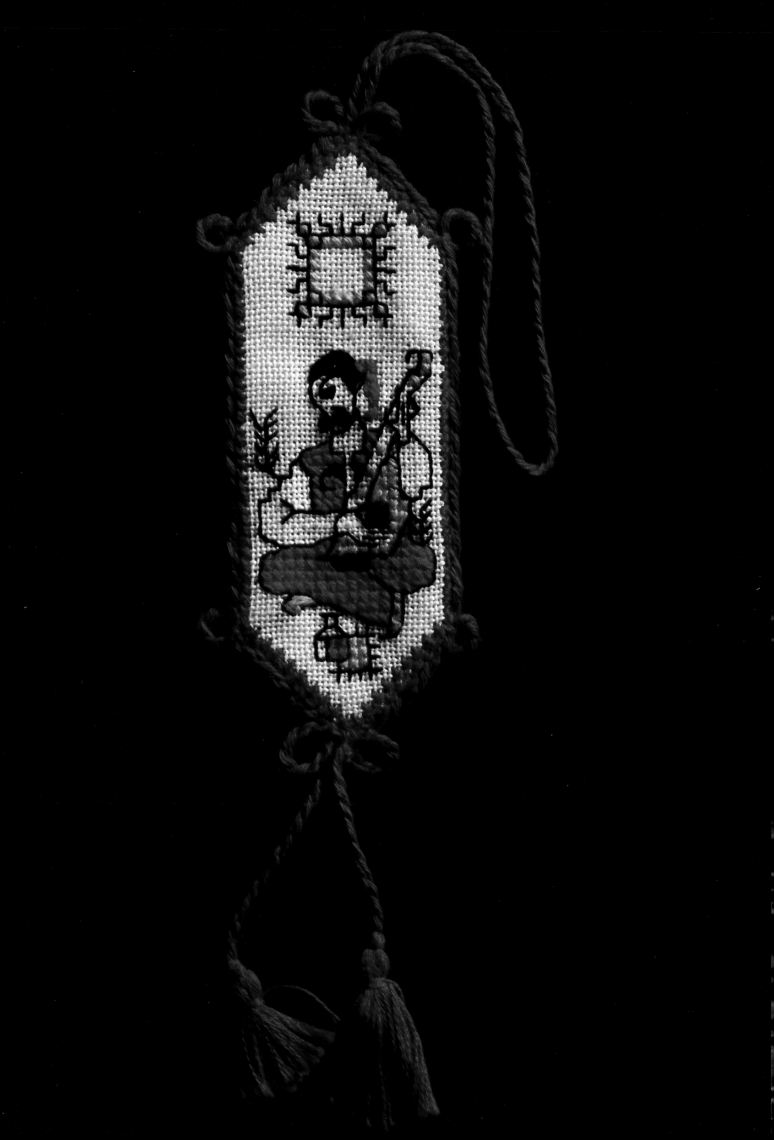

Near our courtyard
Is a rocky mountain,
An aspen stake,
A river of flame.
Any evil that comes
Will smash up against the mountain,
Impale itself upon the stake,
Burn up in the river.
And this little fable
Will go 'round your courtyard
And set itself upon the gate,
With red boots on,
With a flaming sword.
Whatever is good, it will let pass,
Whatever is evil, it will cut down!

Iryna Senyk

Коло нашого двора
Кам'яна гора,
Осиковий кіл,
Огняна вода;
Що лихе іде,
На гору ся вб'є,
На кіл ся проб'є
В річці згорить.
Обійде та казочка
Доокола Вашого дворочка
Й сяде собі на воротях
У червоних чоботях
З огненним мечем —
Що добре — пропустить,
Що лихе — зітне!

Ірина Сеник

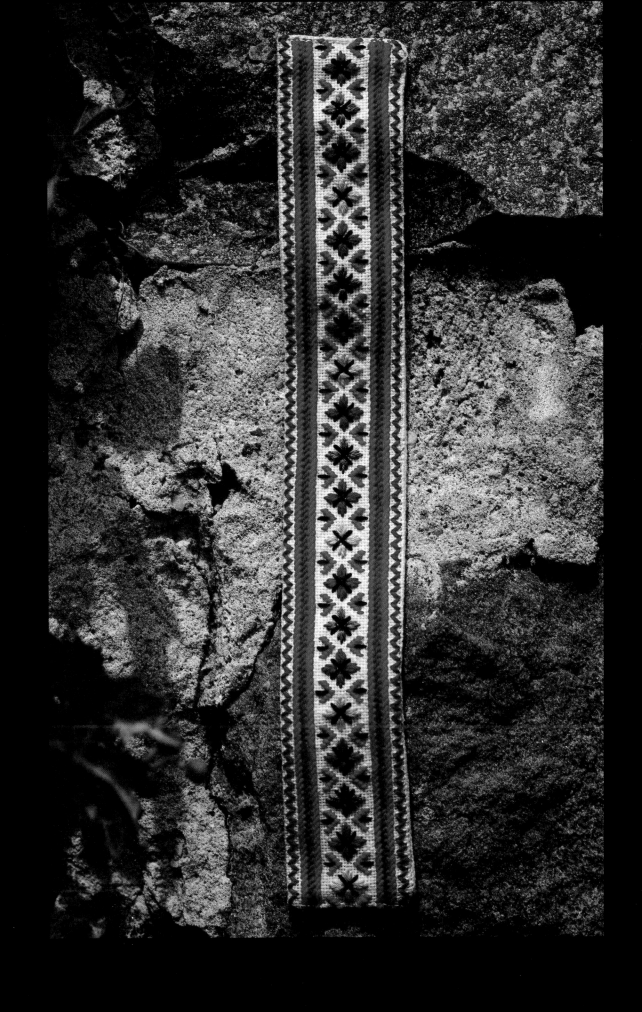

In the belfry
of my heart
you stirred
bells of joy
and the gentle peals
pour forth

let those peals
keep echoing
ring them clear
bells of the heart
just don't break
my joy

 Iryna Senyk

У дзвіниці
мого серця
сколихнув ти
дзвони радості
ллється
ніжний передзвін

хай лунають
передзвони
дзвони дзвінко
в серця дзвони
радість тільки
не розбий

 Ірина Сеник

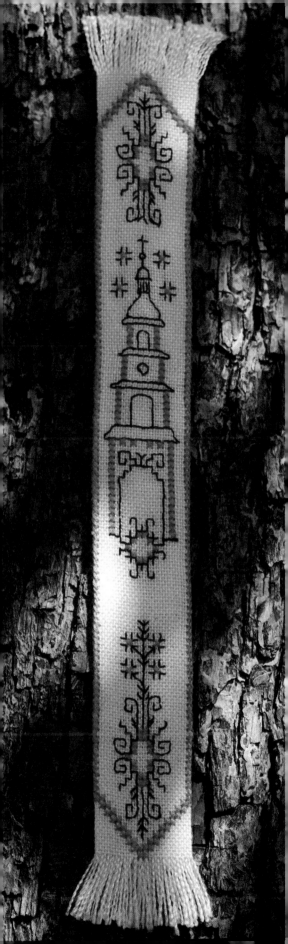

Each evening
I go forth to meet you,
my unfound Happiness.
In the forest of my imagination
I spread
May's verdant quilt,
and so that everything around
would bloom
as cornflowers do,
I pour out
the blue of my heart.
I go forth to meet you,
but you must have lingered.

If only you knew
how I suffer over you,
how much I love you,
you'd help me
bear my sadness.
Nobody has ever loved you
as I did.
Nobody will ever love you
as I do.

 Iryna Senyk

Кожен вечір
Йду назустріч тобі
Моє незнайдене Щастя.
В лісі моєї уяви
Травня зелений ліжник
застеляю
щоб навкіл
все цвіло
волошково
серця свого
синь висипаю.
Йду назустріч тобі
а ти забарився.

Якби знав ти
як я мучусь тобою
як тебе я кохаю
ти поміг би мені
сумувати
так ніхто ще
тебе не кохав
так ніхто більш
не буде кохати

 Ірина Сеник

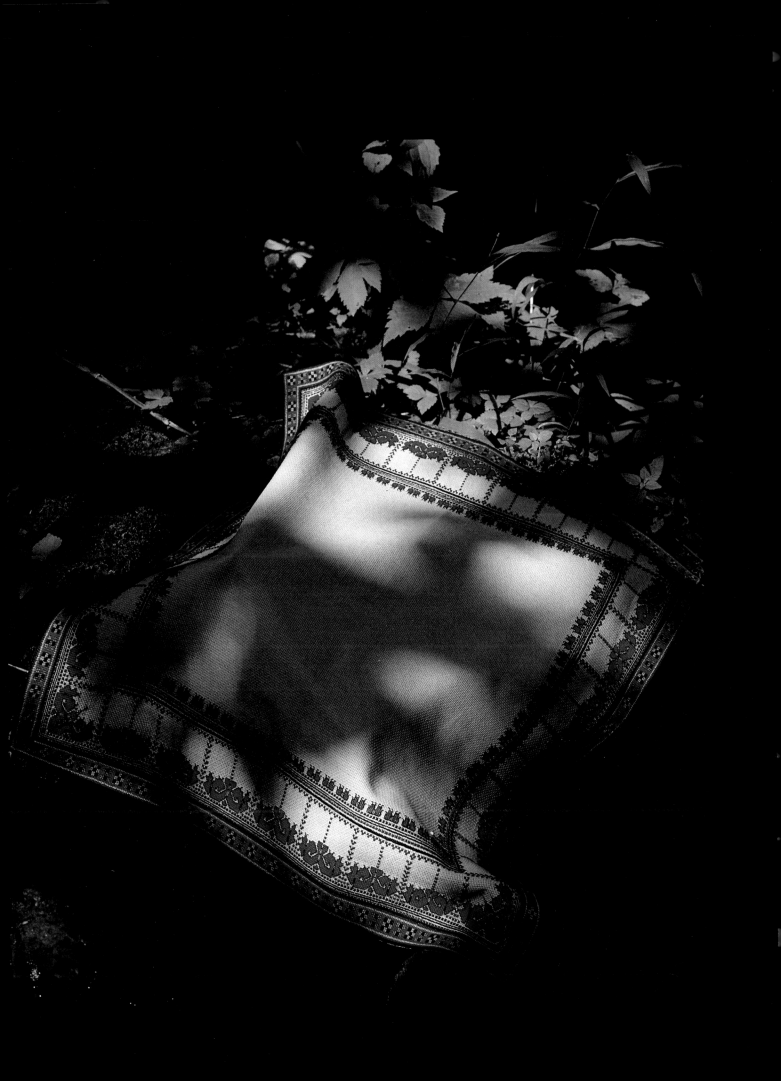

The cherries' heady inflorescence
Peers inside my window,
Upon December's cilia the day expires,
The short-lived day is done.

If but my memory were thus extinguished,
If I were rid of apparitions!
But in my heart—a white confusion,
A ghost of fleeting happiness.

And the snow falls, and blankets all,
December's whiter-than-white snow.
From 'neath that snow there blossoms forth
The cherry tree of reminiscence.

 Iryna Senyk

П'янке суцвіття черешень
У мої вікна заглядає
на віях Грудня гасне день,
короткий день згасає.

О, якби згасла моя пам'ять,
Якби позбутися видінь!
Та в моїм серці біла зам'ять
І нетривкого щастя тінь.

А сніг паде, все засипає
Грудневий біло-білий сніг
З-під того снігу розцвітає
Черешня споминів моїх.

 Ірина Сеник

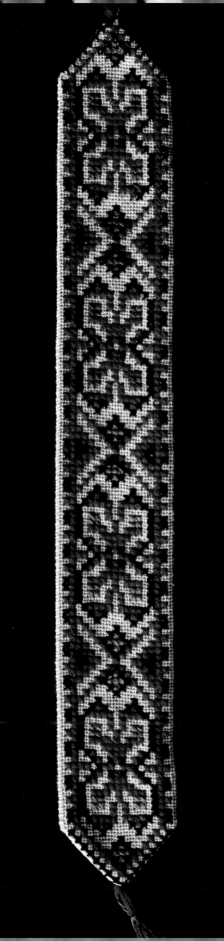

Winter has set upon us. A genuine frosty winter paid
us a call and froze all the shoots of green hopes.

New Year's Day, Christmas Eve, Christmas Day—I spent them
reading Skovoroda. I make no claims on Moira or her daughters.
I'm fine with Skovoroda, Shevchenko, Franko. They will not
hurt me, they'll not betray me.
 Sometimes I feel the lack of a home's warmth and kindness
But I've grown accustomed to this. I read a great deal, I
embroider. These are the surrogates for personal happiness.
I came home weary from work, and the house is filled with a chill.

It's the Eve of the Epiphany and my thoughts are frozen
still. How good it is that memories remain! How good it is
that one can fly back into childhood on the wings of fantasy
and forever forget about everything.

 Iryna Senyk. Letter fragment.

А в нас зима. Справжня морозна зима так несподівано
заглянула, зморозила всі паростки надій зелених.

Новий рік, Свят вечір, Різдво я провела зі Сковородою.
Я не маю ніяких претензій до Мойри і її доньок.
Зі Сковородою, Шевченком, Франком, добре мені.
Вони не зранять, вони не зрадять.
Іноді бракує домашнього тепла і ласки . . .
Та я звикла до цього.
Я багато читаю, вишиваю. Це замінники особистого щастя.
Прийшла з роботи втомлена, а в хаті холоднеча.

Думки замерзають у навечір'я Йордану.
Як добре, що є спомини.
Як добре, що можна на крилах фантазії полетіти
в дитинство і забути про все навіки.

 Ірина Сеник. Уривок з листа.

Moira—goddess of destiny.

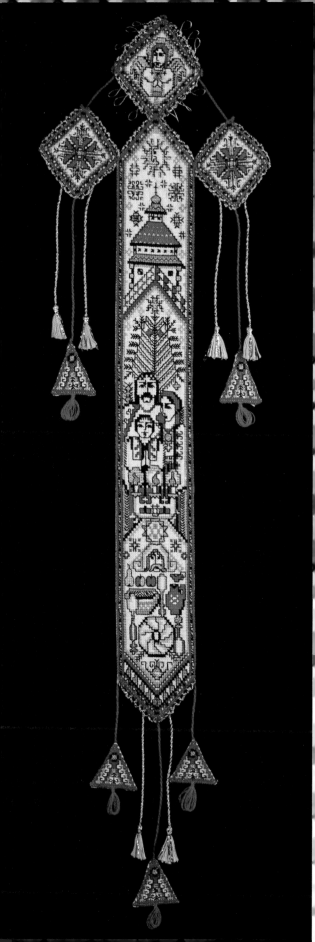

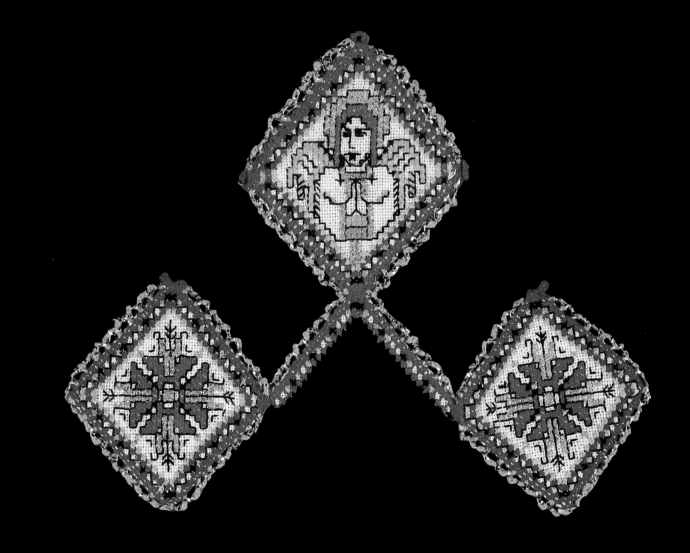

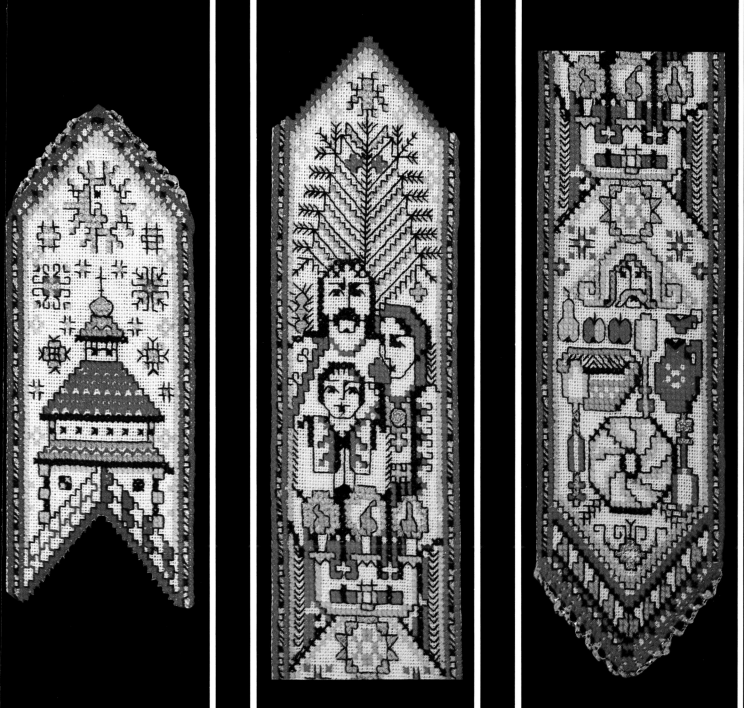

Be pain to me
incised pain
be the anguish
of my heart

my life
pulsates with but the beat of you
all that I hear
lights up with sounds of you

as part of my destiny
you ring of spring
you resound in my mind
like partings' revenge

Iryna Senyk

Будь моїм болем
болем нарізним
мукою серденька
будь

моє життя
лиш тобою пульсує
тобою для мене
світиться звук

ти в моїй долі
дзвениш весною
дзвениш в уяві
як пімста
р о з л у к

Ірина Сеник

I went along on an extraordinarily interesting excursion:
Krylos, Halych, Burshtyn, Rohatyn . . .
My excitement knew no bounds.
The treasures of our people are truly inexhaustible.
I am proud I was born a Ukrainian.

Iryna Senyk. Letter fragment.

Я була на незвичайно цікавій екскурсії:
Крилос, Галич, Бурштин, Рогатин . . .
Захопленню немає кінця.
Справді, скарби нашого народу невичерпні.
Я горда, що народилася саме українкою!

Ірина Сеник. Уривок з листа.

I long for warmth and sunshine so much.
The winter is much too long here, and only January has gone by.

Iryna Senyk. Fragment of letter from labor camp.

Так вже хочу тепла і сонечка.
Тут надто довга зима, а щойно січень пройшов.

Ірина Сеник. Уривок з листа.

The human language is far too limited to render the gamut
of feelings nurtured in the heart.
The material side of life never played a role for me.
I hardly ever attach any importance to those aspects of
everyday life with which a goodly half of humanity
is preoccupied.

For me, the purpose of life is to create that which is good.
Flowers, poetry, embroidery—in these I take delight.
I am no longer young. I've lost my health. I don't possess
all the qualities which men look for in a woman today.
I believe in Karma. Solitude is my karma.
Sometimes I write. This is my ego's inner need.
I write for myself.

Iryna Senyk. Letter fragment.

Людська мова надто вбога, щоб передати гаму виношених
в серці почувань.
Матеріяльна сторінка життя ніколи не грала у мене ролі,
я майже ніколи не придаю ваги тим аспектам щоденного
життя, яким заклопотана добра половина людства.

Для мене ціль життя — творити добро!
Для мене насолода — це квіти, поезія, вишивка.
Я вже не молода, втратила здоров'я, не маю всіх тих
даних, яких тепер шукають сучасні чоловіки.
Я вірю в Карму. Моя карма — самотність.
Іноді пишу. Це внутрішня потреба мойого „я".
Пишу для себе.

Ірина Сеник. Уривок з листа.

Evening Kyyiv growing calm,
Kyyiv Sophia's silent,
Only Oranta beckons forth,
The couriers from depths of centuries gone by.

You are the bramblebush burning unconsumed,
The people always lived by you,
You are my Wall, immovable,
You are my wonder amidst wonders.

To you I go each day, a pilgrim,
And stand transfixed in awe of you,
Deep in my heart it's you I carry,
And all my thoughts I give to you.

O bramblebush burning unconsumed,
What artist had created you?
You are my Wall, immovable,
You are my wonder amidst wonders.

Iryna Senyk

Вечірній Київ затихає
Софія Київська мовчить
Лише Оранта прикликає
Із глибини віків гонців.

Ти купино неопалима
Народ тобою завжди жив
Моя Стіно ти нерушима,
Моє ти диво серед див.

До тебе йду щодень на прощу,
Тобою зачарована стою,
Тебе у серці своїм ношу
Тобі всі думи віддаю.

Ти купино неопалима,
Який митець тебе створив,
Моя Стіно ти нерушима,
Моє ти диво серед див.

Ірина Сеник

Kyyiv—Ukrainian pronounciation for Kiev.

Sophia—St. Sophia Cathedral in Kiev, built in 1037.

Oranta—Mosaic of the Virgin Mary in Prayer in the St. Sophia Cathedral.

Immovable wall—section containing the Oranta mosaic and the only part of the St. Sophia Cathedral left undamaged throughout the centuries.

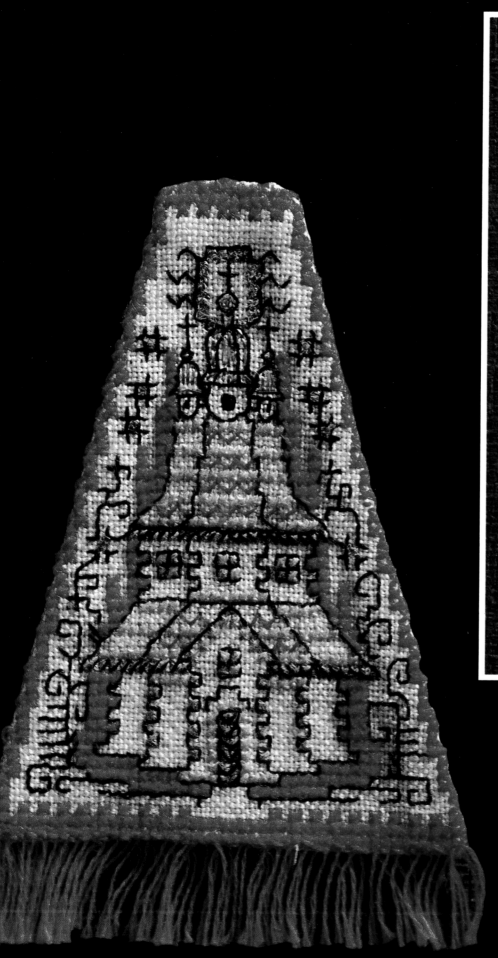
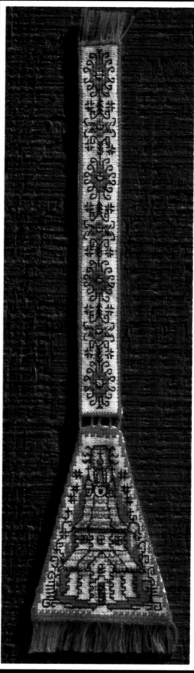

How rare it is that the victoria-regia blooms in the gardens.
May Lviv's magical elegy
Appear to you at least in dreams.
May candles of familiar chestnut trees
Light up again the temple of remembrances,
While thoughts, like red blossoms,
Unceasingly flower your days.

Iryna Senyk

Якже рідко вікторія — регія розцвітає в садах
Хай же Львова чарівна елегія
Вам присниться хоч в снах.
Хай знайомих каштанів свічки
В храмі споминів знов запалають,
А думки, як червоні чічки
Ваші дні безупинно квітчають.

Ірина Сеник

And they will crucify and curse you,
And paint you up on icons once again.
And women who once went with love
Will start to pray for you again.
And to their children, their grandchildren,
They'll give your gentle name, my friend.
And in remembrances, distant and feeling,
They'll gift you quiet words, a few.
I alone—this world's Miriam.
The heart turns black. Fierce is my shadow.
And the world'll be paying me for this
With censure that's better still than wealth.

Iryna Stasiv-Kalynets

І розіпнуть тебе, і прокленуть,
І на іконах намалюють знову.
І ті жінки, що йшли з любов'ю,
На Тебе знов молитися почнуть.
І наречуть онуків і синів
Твоїм ласкавим іменем, мій друже.
І в спогадах далеких, небайдужих
Тобі дарують кілька тихих слів.
Лиш я для світу цього Міріям.
Чорніє серце. Хижа моя тінь.
І світ за це платитиме мені,
Огудою, що краща від добра.

Ірина Стасів-Калинець

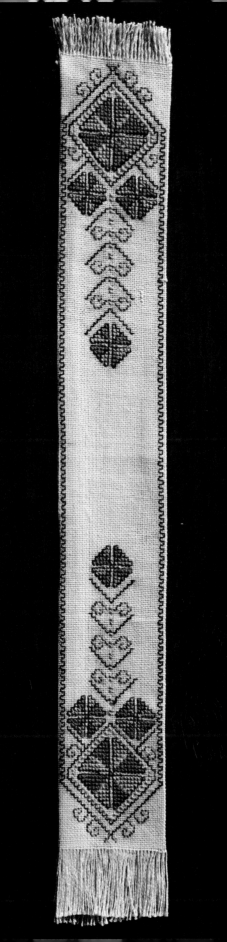

Fire and brimstone
for the sin of love—
so whispers
irrepressible reason
but I
for the caresses of your palms
would burn
before my time has come

Iryna Senyk

Смола й вогонь
за гріх кохання
так шепче
розум навісний
а я за пестощі
твоїх долонь
згоріла б і зарання

Ірина Сеник

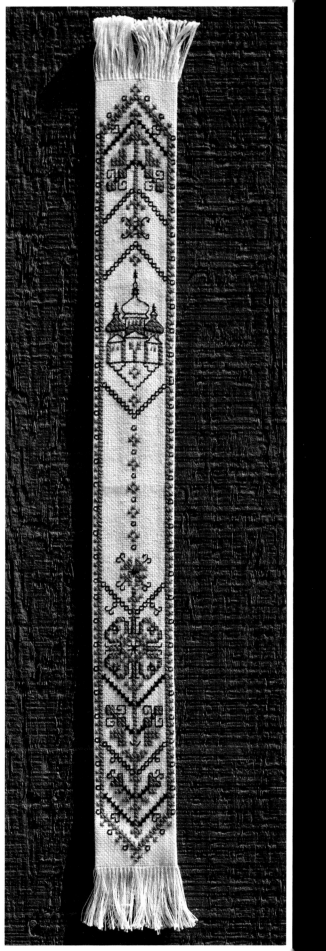

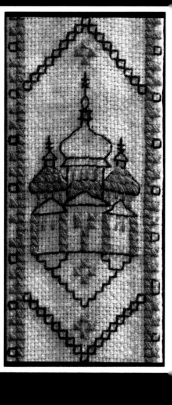

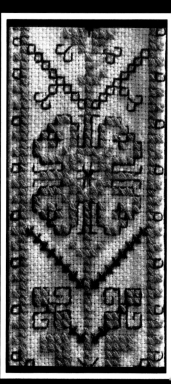

Down in the valley—
narcissus
higher up—
a line of white snow
and higher still—
the Carpathians
of my sorrow
the Carpathians
of my longing
the white Carpathians
of my
unforgettable dreams

 Iryna Senyk

На долині
нарцизи
вище лінія
білих снігів
а ще вище
Карпати
мого смутку
Карпати
моєї туги
білі Карпати
моїх
незабутніх мрій

 Ірина Сеник

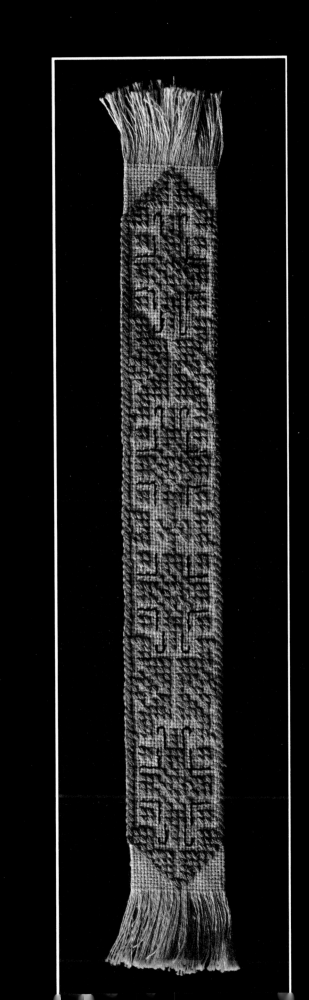

Upon the stage
of a fat tree stump
a tiny woodland elf sits
'neath a fly agaric's cap
and guards our house.
Its roof is thatched
with sun-kissed sheaves of straw,
windows stretched over
with white fern,
the bed inside
is of blue moss.
And fables for those in love
have the run of the house . . .

Iryna Stasiv-Kalynets

На кону
пенька пукатого
маленький лісовик
під мухомора шапкою
сторожить нашу хату.
На ній стріха
із сонячного околоту,
на ній вікна
із папороті білої,
у ній ложе
із синього моху.
Ходять по хаті
казки для закоханих . . .

Ірина Стасів-Калинець

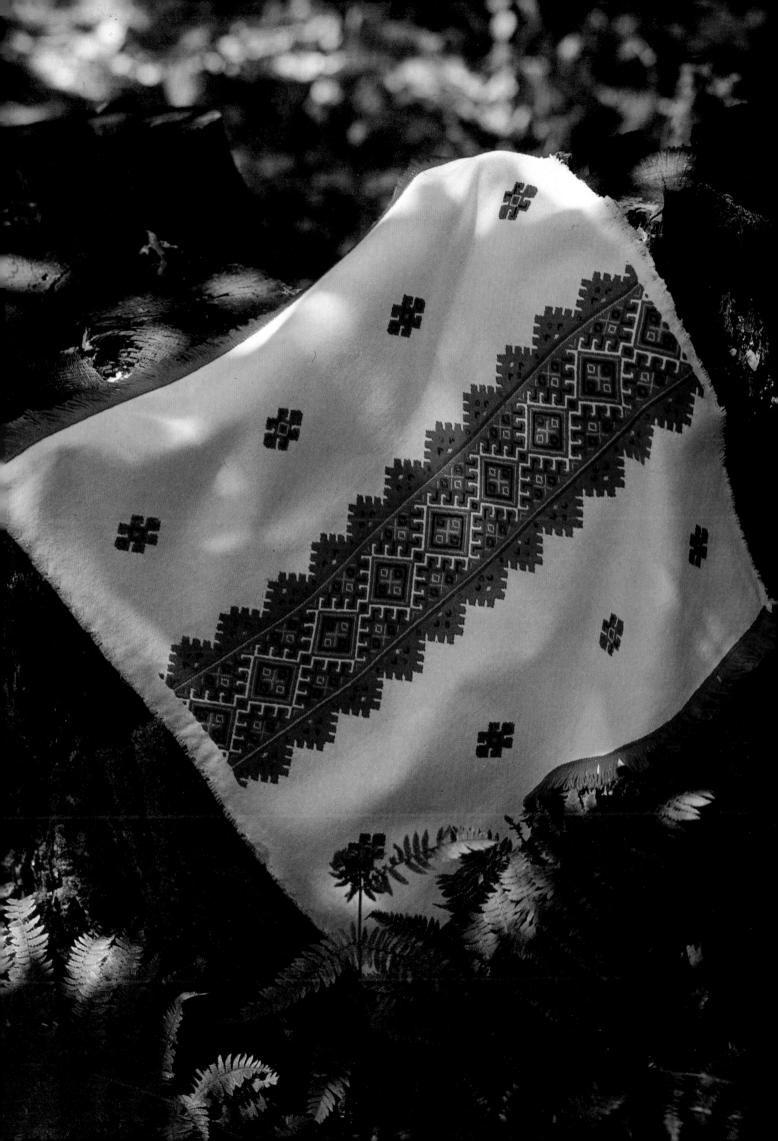

Those such as I are never published, yet other poems I know not
how to write.
Do you wish to hear my minor, which always modulates into
a heart's restless sadness?
Please do, for today is the Sunday after Easter, and my head
will soon split from hearing the hayivky.

I let my arms fall,
And pensively I read Verlaine,
While outside the leaves flutter gracefully down.
They bring my heart not a bit of joy . . .
Autumn

My expectations didn't ripen on the boughs of time,
But fell, as leaves off of trees.
Evening's pensiveness sets upon the walls,
With Verlaine on my lap . . .
Autumn

Chrysanthemums and asters dress in autumn crimson,
And the paths of life still remain a mystery.
My thoughts have sprouted antennas,
I've no strength to keep reading Verlaine . . .
Autumn

Iryna Senyk

Таких як я не друкують, а я не вмію інших віршів писати.
Хочете послухати мій мінор, що завжди в серця смуток
невгамовний переливається?
Прошу, це ж провідна неділя і в голові від гаївок
нестерпно боляче.

Опускаю рамена,
І в задумі читаю Верлена,
А надворі так плавно листочки злітають
Серце моє зовсім не втішають
Осінь . . .

Сподівання на гілці часу не дозріли,
як листочки з дерев облетіли.
Вечорова задума сідає на стінах,
А Верлен на колінах . . .
Осінь . . .

Хризантеми і айстри осінньо багряні,
А дороги життя ще й досі незнані
І думок розтягнулась антена
Я не всилі читати Верлена . . .
Осінь . . .

Ірина Сеник

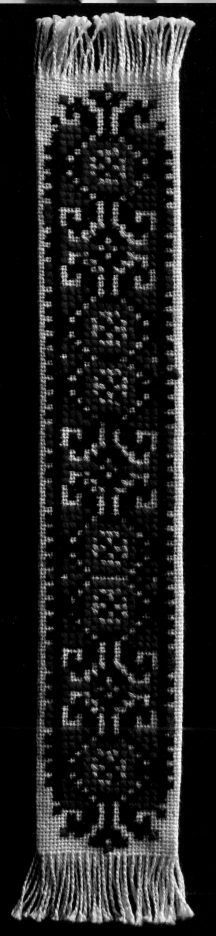

Scattered 'round Bratsk
Lie common graves.
Over prisoners' corpses—
A thousand routes.
On prisoners' corpses—
A thousand HES.
"Here we suffered
And here we died,"
Drones the dismal
Refrain of the wheels.
Auschwitz, Buchenwald, Majdanek?
For the cremated, it's easier, yes,
Than to rub wounds raw for years,
Enduring torment without end.

 Iryna Senyk

Навколо Братська
Могили братські.
На трупах в'язнів
Тисячі трас.
На трупах в'язнів
Тисячі ГЕС.
„Ми тут страждали,
Ми тут вмирали" —
Звучить понурий
Стукіт колес.
Що Освенцім, Бухенвальд
 і Майданек?
Спаленим легше, авже ж
Аніж роками ятрити рани
Терпіти муки без меж.

 Ірина Сеник

HES—*acronym for* hydro electric station.

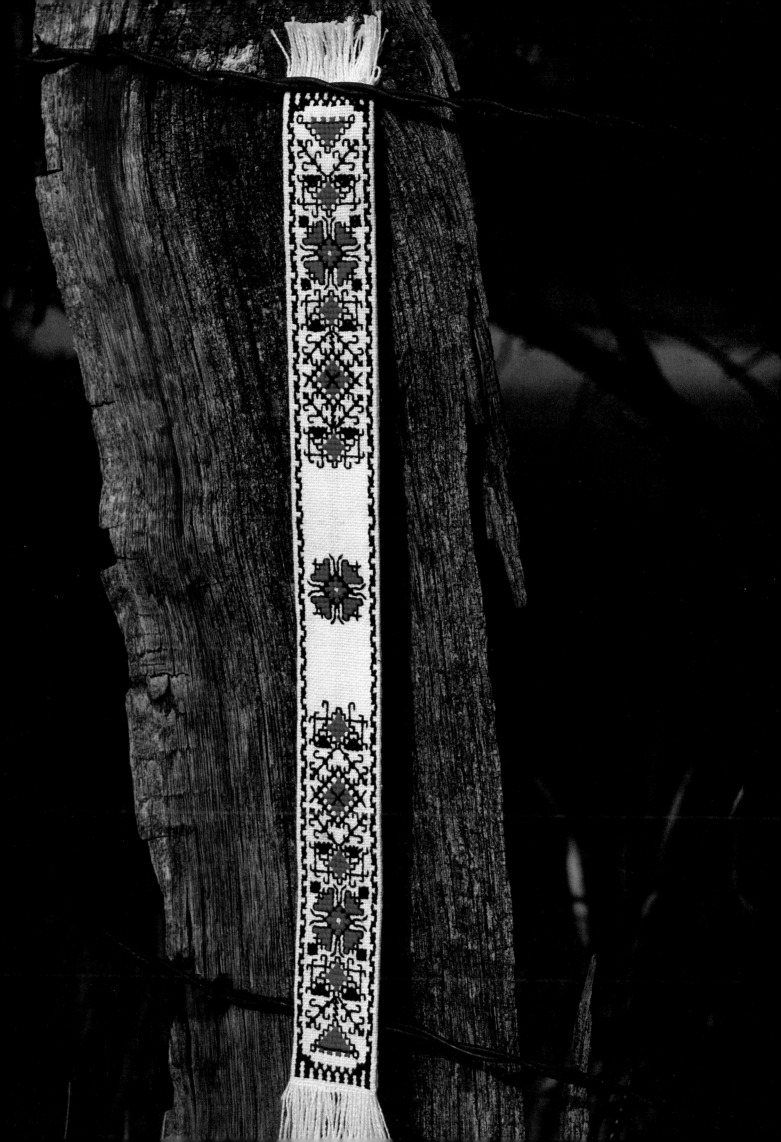

Midnight
flashes
upon the clock
like a green grasshopper
and peers
into my heart

Midnight wants it
that I not think
of you
but rather cover my eyes
with eyelids' veil

Midnight promises
oblivion
fairytale dreams
it promises me
but fairy tales
I don't want today
I want
reality

and it's of you
I want to think
of you

Iryna Senyk

На годиннику
Північ
виблискує
зеленим стрибунцем
і заглядає
в моє серце

їй хочеться
щоб я не думала
про тебе
скоріш прикрила очі
фіранкою вій

обіцяє Північ
мені забуття
сни казкові
мені обіцяє
а я не хочу
нині казки
я хочу
дійсності

а я про тебе
хочу думати
про тебе

Ірина Сеник

Your eyes
a mystery to me

sometimes it seems
they flowed
out of a legend
like an Inca lake
sometimes it seems
your eyes
swim
in legends' clouds

I don't want
those clouds to disperse
for then I might see
the most ordinary
indifferent eyes
and I do love
ancient legends so
though they say
they're fabrications

but can your eyes
be fabrications
do they not conceal
a secret
as does an Inca lake

 Iryna Senyk

Твої очі
для мене тайна

часом здається
що вони виплили
з легенди
як озеро інків
часом здається
що твої очі
плавають
в хмарах легенд

не хочу щоб
розсіялися хмари
бо могла би
побачити
звичайнісінькі
байдужі очі
а я люблю
легенди стародавні
хоч кажуть
що вони вигадані

хіба твої очі
вигадка
хіба в них
не прихована
т а й н а
як в озері інків

 Ірина Сеник

May violets of the heart bloom even in the raging killer frost.

Iryna Senyk. Letter fragment.

Хай цвітуть фіялки серця навіть в люту стужу.

Ірина Сеник. Уривок з листа.

*I am entralled by this masterpiece (the Kyyiv Sophia)
and each time I am in Kyyiv I always take my worries
to Oranta. How she eases my pain, how she quenches my
restless loneliness!*

Iryna Senyk. Letter fragment.

*Я захоплена цим шедевром (Київською Софією) і як лиш
буваю в Києві завжди йду зі своєю зажурою до Оранти.
Як вона вкоює біль, гасить неспокійну самотність!*

Ірина Сеник. Уривок з листа.

*The holidays will be here in a week's time. But I don't
feel the holiday spirit.
Spring never did bring me joy.
An unutterable longing blooms with the first spring flowers,
a longing which rings from each tiny bell of the lilies-of-the-
valley, which every evening burns so painfully as a star in the
heavens.*
Iryna Senyk. Reflections.

*Через тиждень свята.
Але я не відчуваю святкового настрою.
Весна ніколи не приносила мені радості.
З першими квітами весняними розцвітає невимовна
туга, яка видзвонює у дзвоники конвалій,
а вечорами так щемно горить серед неба зорею.*

Ірина Сеник. Роздуми.

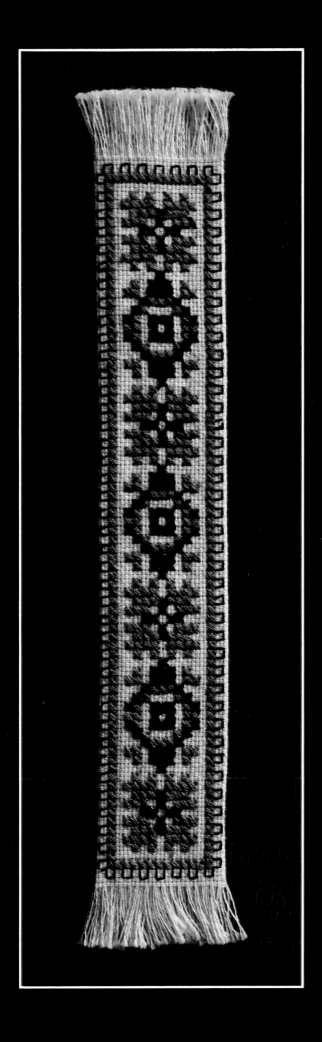

Sultry
summer
has swept past.
Early crimson
on autumn's window sill...
A woodland elf
beneath the green hazel
of love
shells
a ripened nut—the moon.
Silver seeds
trickled out.
In vain the elf
tugs at his beard...
The seeds
will shimmer now as stars
above the hazel's
wilted boughs.
The moon's empty shell
floats by,
dipping for water
in the forest well.
Dust settles upon
the elf's hazel,
while he wipes from his face
tears of old age.

Iryna Stasiv-Kalynets

Вже літо
літепле
відлетіло.
На осені підвіконні
багрянець ранній...
Лускає лісовик
місяця горіх доспілий
під зеленою ліщиною
кохання.
Вивтікали з місяця
срібні зернята.
Даремне лісовик
бороду сіпає...
Будуть зернята
зоріти рясно
над ліщини
пониклим віттям.
Попливає шкаралупа
місяця порожня,
зачерпнувши води
з лісової криниці.
Лісовика ліщина
припадає порохном,
а він сльози старечі
стирає з обличчя.

Ірина Стасів-Калинець

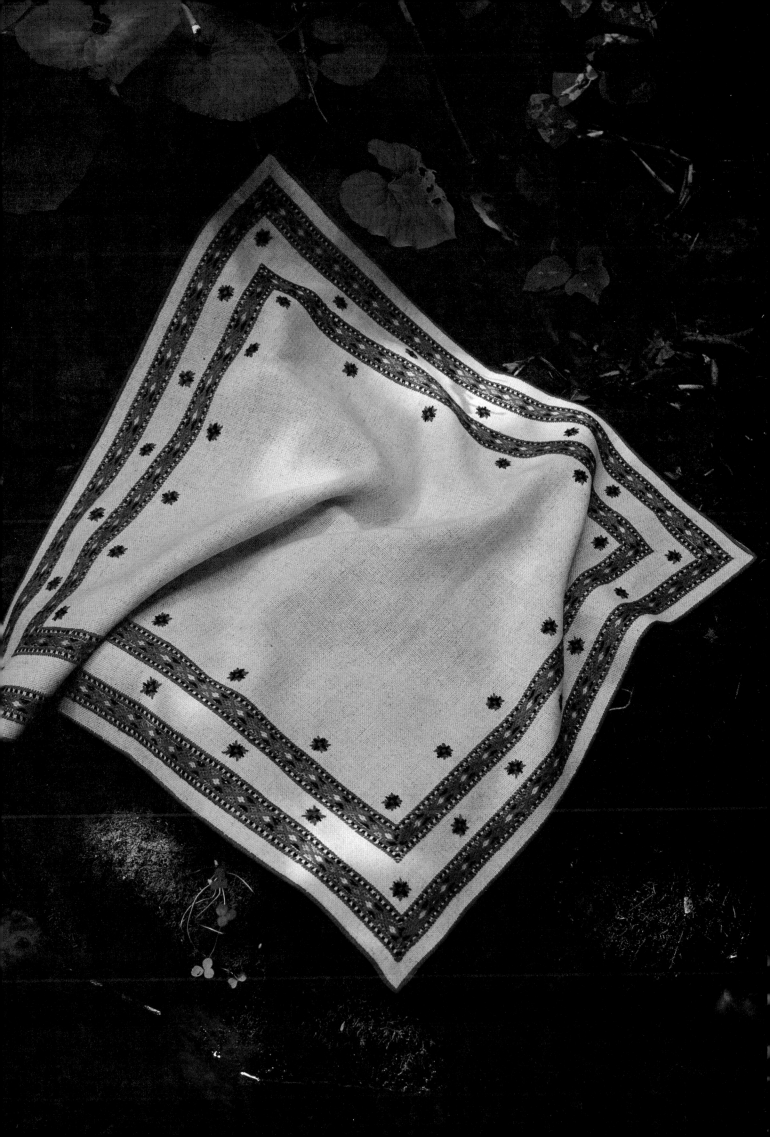

TO COME AND DIE ON ONE'S OWN LAND

There will yet be enough of lifetime left,
enough of this absinthian life,
to wander through it,
leaving this wasteland behind
 as crosses
are left upon graves . . .

 A bad day,
a worst day you can't imagine
than this, this one impaled upon
 the slimy wires . . .

When evening's blood
 is splattered
upon the sky's horizon, your name
I repeat in prayer.

Whispers fade
as stars fade in the evening mist.
There will yet be enough of lifetime left,
 for happiness:
to come and die on one's own land.

 Stefaniya Shabatura

ПРИЙТИ І ВМЕРТИ НА СВОЇЙ ЗЕМЛІ

Ще того віку вистачить,
 ще того
життя полинного, щоб вік перебрести,
лишивши цю пустелю,
 як хрест
лишають на могилах . . .

 Злого,
найзлішого не вигадати дня,
ніж цей, розп'ятий на дротах
 ослизлих . . .

Як вечорова кров
 забризне
на обрій неба, я твоє ім'я
повторюю в молитві.
Шепіт гасне,
як гаснуть зорі в вечоровій
 млі.

Ще того віку вистачить
 для щастя —
прийти і вмерти
 на своїй землі.

 Стефанія Шабатура

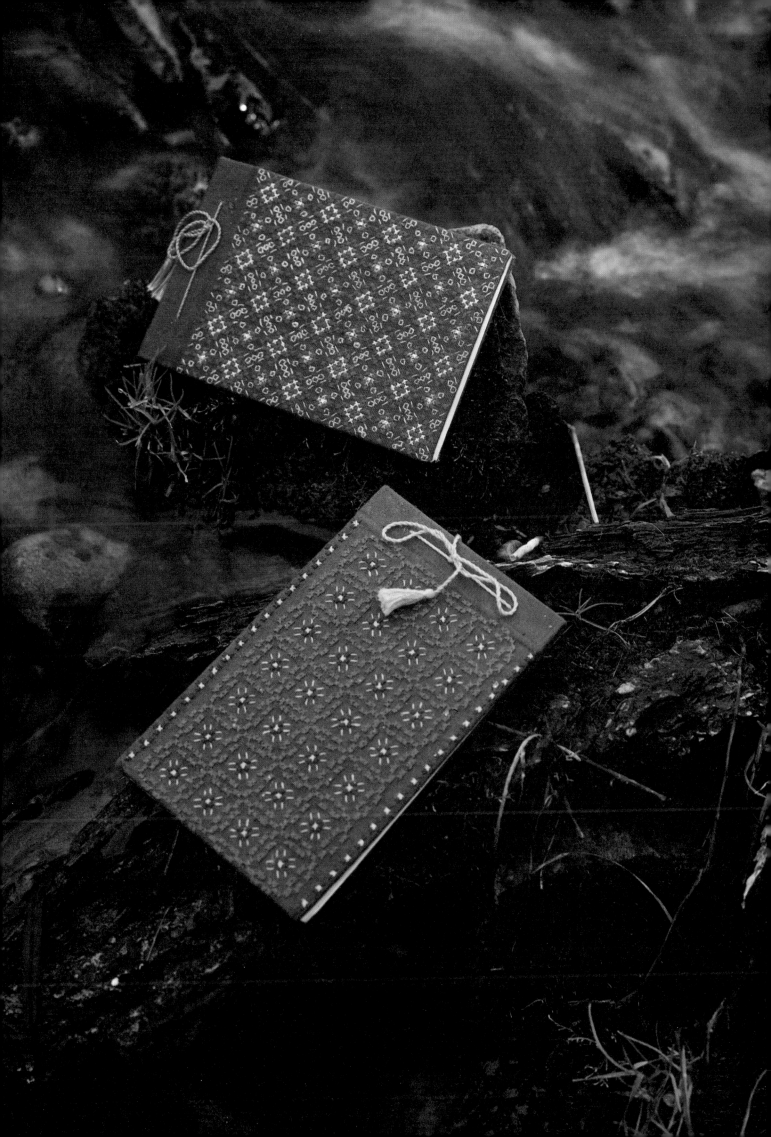

The dewdrops fall in starry clusters,
The last few dewdrops of my summer.
The winds, they howl for yellow autumn,
Alarming, drawn-out, like trembitas.
And sleep has stopped on a timbered bridge,
Where sun-struck bursts of white now turn to stars.
And the sky clasps in its palms
A lunar coin for luck.
Seductive traces of long-gone springs
Have vanished into gray swamp's mist.
Upon the frozen earth's hoarfrost,
The moon, it tinkles once,
Wishing us good luck.

 Iryna Stasiv-Kalynets

В кетягах зір холонуть роси,
останні роси мого літа.
Вітри гудуть на жовту осінь,
тривожні й довгі, мов трембіти.
Вже сон спинивсь на мості клечанім,
де білі зоряться осоння.
А небо місяця монету
на щастя стискує в долонях.
Далеких весен звабний слід
пропав у мряці сивих мразниць.
В померзлу паморозь землі
дзеленькнув місяць
нам на щастя.
 Ірина Стасів-Калинець

Trembita—Ukrainian Carpathian woodwind instrument.

Outside, it's spring. It's May.
Everything's in bloom. But in my heart a restless sadness
has blossomed blue—a periwinkle.
Yes, yes.
Longing is a constant of my life.
Longing for what was lost ...
Or, perhaps, longing for what was never found.

Iryna Senyk

Надворі весняно. Травень.
Все цвіте. А в моїм серці смуток невгамовний
розцвів барвінком синім ...
Так — так.
Туга — постійна величина мойого життя.
Туга за втраченим ...
А може туга за незнайденим.

Ірина Сеник

Biographies

Біографії

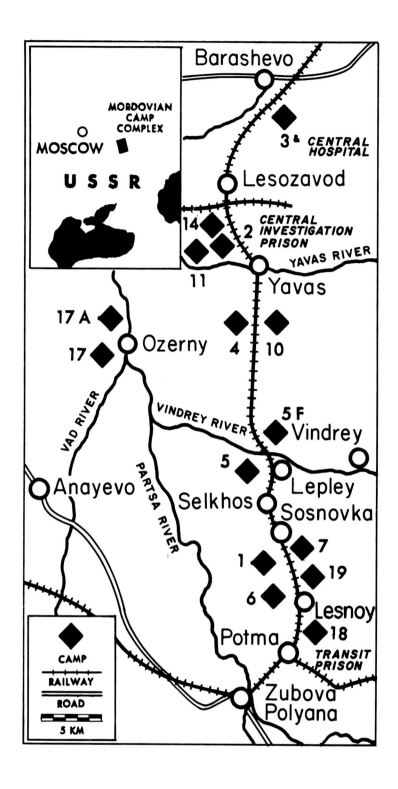

Map of Dubrovlag labor camp complex in the Mordovian A.S.S.R. In Camp No. 3 near Barashevo, Ukrainian women political prisoners created the embroideries reproduced in this album.

Комплекс радянських концтаборів Дубровлаг. В таборі ч. 3 біля Барашева відбували своє ув'язнення українські жінки, політичні в'язні. В цьому таборі були створені вишивки, що їх публікується у цьому альбомі.

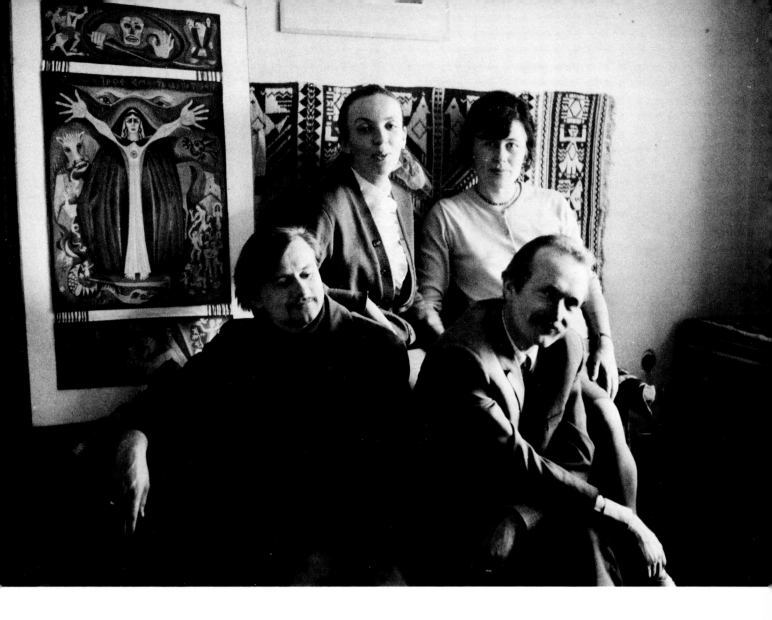

Group photograph of several members of the Lviv circle of Ukrainian intellectuals, taken at the home of Stefaniya Shabatura in 1971. Shabatura is on the right, Iryna Stasiv-Kalynets, Ukrainian poetess who was imprisoned with Shabatura in the same Mordovian labor camp, on the left. In front of Iryna is her husband, Ukrainian poet Ihor Kalynets. On the right is Vyacheslav Chornovil, journalist and author of the *Chornovil Papers*. All four were arrested in 1972 and imprisoned for their roles in the Ukrainian movement for national and civil rights. Hanging on the wall in back of the group is one of Shabatura's tapestry creations. The framed piece is the project-design for her tapestry entitled *Awake O Troy! Death Approaches*.

Група української львівської інтеліґенції в помешканні Стефанії Шабатури в 1971 р. Стоять: (зправа) мистець-килимар Стефанія Шабатура, (зліва) поетеса Ірина Стасів-Калинець, що обидві разом відбували своє ув'язнення в Мордовських концтаборах. Сидять: (зліва) поет Ігор Калинець, (зправа) журналіст Вячеслав Чорновіл, автор книжки „*Лихо з розуму*". Всі вони були заарештовані в січні 1972 року і засуджені на довгі роки ув'язнення за їхню участь в українському русі за національні й людські права.

На стіні — килим С. Шабатури. В обрамленні — малюнок-проєкт для килима „*Прокинься Трое! Смерть на тебе йде*".

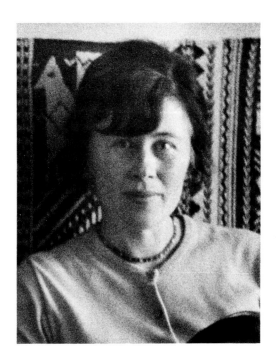

STEFANIYA SHABATURA. Born in 1938. Artist, specializing in tapestries. Arrested in January 1972 as a result of her active defense of Ukrainian historian Valentyn Moroz and other political prisoners in the U.S.S.R., her protests against the Russification of Ukraine, and "political motifs" in her art. Tried in July 1972 on charges of "anti-Soviet agitation and propaganda" (Article 62 of the Criminal Code of the Ukr.S.S.R.) and sentenced to five years' imprisonment in a labor camp and three years' exile. Co-author of numerous letters and statements of protest by political prisoners of Camp No. 3 in Mordovia. Herself suffered repression at the hands of camp authorities, who have forbidden her to paint and placed her in penal isolation cells for months at a time. In January 1977 she was released from the camp and exiled to Siberia.

СТЕФАНІЯ ШАБАТУРА, мистець-килимар, народжена в 1938 р., заарештована в січні 1972 року, засуджена в липні 1972 р. у Львові за 62 параграфом КК УРСР на 5 років ув'язнення і 3 роки заслання. Обвинувачено її за активну участь в обороні ув'язненого українського історика Валентина Мороза та інших українських політичних в'язнів в СРСР, за виступи проти русифікації в Україні і за політичні мотиви в її мистецьких творах. Співавторка багатьох протестних листів. Під час її перебування в таборі ч. 3 в Мордовії таборова адміністрація часто її репресувала, забороняючи малювати і саджаючи на довгі місяці в штрафний ізолятор. В січні 1977 року була звільнена з концтабору і вислана на заслання в Сибірі.

NADIYA SVITLYCHNA. Born in 1925 in the Donbas. Philologist. Married and mother of a son. Arrested in April 1972 and charged with copying works of the *samvydav*. Tried in March 1973 under Article 62 of the Criminal Code of the Ukr. S.S.R. ("anti-Soviet agitation and propaganda") and sentenced to four years' labor camp. Served her sentence in Camp No. 3 in Mordovia, where she was often punished with incarceration in penal isolation cells for writing protest letters and demanding political prisoner status. Released in May 1976 upon completing her term.

НАДІЯ СВІТЛИЧНА, філолог, народжена в 1925 р. в Донбасі, заарештована в квітні 1972 р. і засуджена в березні 1973 р. за параграфом 62 КК УРСР на чотири роки ув'язнення. Має сина. Обвинувачена у переписуванні самвидавних творів. Перебувала ув'язнена в таборі ч. 3 в Мордовії. Була часто карана штрафним ізолятором за писання протестних листів та домагання статусу політичного в'язня. Після відбуття покарання була звільнена в травні 1976 року.

IRYNA SENYK. Born in 1925 in Ivano-Frankivsk. Poetess. First arrested in 1944 and sentenced to ten years' imprisonment for her participation in the Ukrainian independence movement. Released in 1954 and fully rehabilitated. Arrested again in October 1972 and sentenced in January 1973 to six years' hard-labor camp and five years' exile for a collection of poems in which she expressed her Ukrainian patriotism, for her defense of Ukrainian political prisoners, and for her acquaintance with several members of the Ukrainian civil and national rights movement. An invalid since the time of her first imprisonment, Iryna Senyk is presently a political prisoner in Camp No. 3 in the Mordovian A.S.S.R.

ІРИНА СЕНИК, поетеса, народжена 1925 р. в Івано-Франківську, заарештована в жовтні 1972 р. і засуджена в січні 1973 року за 62 параграфом КК УРСР на 6 років ув'язнення і 5 років заслання. Вперше була засуджена на 10 років ув'язнення в 1944 р. за участь в українському визвольному русі. Після звільнення в 1954 році була цілковито реабілітована. Обвинувачувано її за написання збірки віршів, в яких вона висловлювала свій український патріотизм, за оборону українських політичних в'язнів та за знайомство з деякими учасниками українського руху опору. Непрацездатна в концентраційному таборі ч. 3 в Мордовії, інвалід ще з часу її першого ув'язнення.

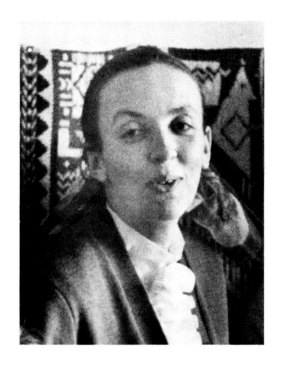

IRYNA STASIV-KALYNETS. Born in 1940 in Lviv. Poetess and writer. Married (to the Ukrainian poet and Soviet political prisoner Ihor Kalynets) and the mother of a daughter. Arrested in the spring of 1972 and charged with writing and keeping in her possession works of Ukrainian *samvydav*, with writing and speaking out in defense of Valentyn Moroz and other Ukrainian political prisoners. Tried in July 1972 under Article 62, Criminal Code of the Ukr. S. S. R. ("anti‑Soviet agitation and propaganda"), and sentenced to six years' hard-labor camp and three years' exile. While imprisoned in Camp No. 3 in Mordovia she has been frequently punished with incarceration in penal isolation cells for writing letters and appeals in which she demanded the status of political prisoner and protested against the arbitrary behavior of the camp administration.

ІРИНА СТАСІВ - КАЛИНЕЦЬ, поетеса, народжена в 1940 р. у Львові, заарештована на весні 1972 р. і засуджена в липні 1972 р. за 62 параграфом КК УРСР на 6 років ув'язнення і 3 роки заслання. Обвинувачено її за писання і зберігання творів українського самвидаву і за виступи в обороні Валентина Мороза та інших українських політичних в'язнів. Перебуваючи в таборі ч. 3, була часто карана штрафним ізолятором за писання петицій і листів, домагаючись статусу політичного в'язня і протестуючи проти свавілля таборової адміністрації.

ODARKA HUSYAK. Born in 1924. Arrested and sentenced in 1950 to 25 years' imprisonment for her participation in the movement for Ukrainian independence. Released in February 1975 after serving her entire sentence.

ОДАРКА ГУСЯК, народжена 1924 р., заарештована і засуджена в 1950 році у Львові на 25 років ув'язнення за участь в українському визвольному русі. Звільнена в лютому 1975 року.

NINA STROKATA-KARAVANSKA. Born in 1925 in Odessa. Microbiologist and physician, member of the American Society for Microbiology. Arrested in December 1971; formally charged with reading and keeping in her possession Ukrainian *samvydav* literature, the real reason for her arrest being her refusal to renounce her husband, the Ukrainian writer and long-time Soviet political prisoner Svyatoslav Karavansky. Tried in May 1972 in Odessa, sentenced to four years' hard-labor camp. While in Camp No. 3 in Mordovia, Nina Strokata-Karavanska developed breast cancer and underwent surgery. Often punished by the camp administration with incarceration in penal isolation cells for writing letters of protest. Released from the labor camp in December 1975 after completing her term, at which time she was sentenced to one year's exile from Ukraine. In November 1976 she became a member of the Ukrainian Public Group to Promote the Implementation of the Helsinki Accords.

НІНА СТРОКАТА - КАРАВАНСЬКА, мікробіолог і лікар, член Американської Асоціяції для Мікробіології, народилася в 1925 р. в Одесі, заарештована в грудні 1971 р. В травні 1972 р. засуджена на чотири роки ув'язнення. Обвинувачено її за читання і зберігання творів українського самвидаву, а властиво засуджено її за відмову відректись від свого чоловіка Святослава Караванського, українського письменника і довголітнього політичного в'язня. Перебуваючи в таборі ч. 3 в Мордовії, вона дістала рака грудей, була оперована, часто карана штрафним ізолятором за писання протестних листів. Звільнена з ув'язнення в грудні 1975 року і рівночасно засуджена на один рік заслання. В листопаді 1976 р. стала членом Української Громадської Групи Сприяння Виконанню Гельсінських Угод.

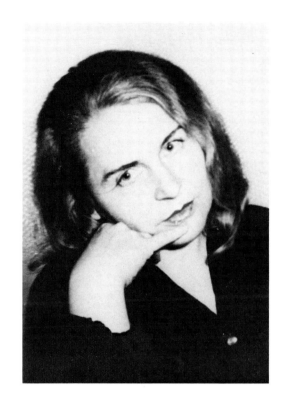

OKSANA POPOVYCH. Born in 1928 in Ivano-Frankivsk. First arrested in 1944 and sentenced to ten years' imprisonment for her participation in the Ukrainian independence movement. Released in 1954 and fully rehabilitated. Arrested again in November 1974 for organizing assistance for the families of Ukrainian political prisoners. Sentenced in December 1975—International Women's Year —under Article 62 of the Criminal Code of the Ukr.S.S.R. to eight years' labor camp and five years' exile from Ukraine. An invalid as a result of her first imprisonment, Oksana Popovych was held in camp No. 3 in Mordovia.

ОКСАНА ПОПОВИЧ, народжена 1928 р. в Івано-Франківську, заарештована в листопаді 1974 р. і засуджена за 62 параграфом КК УРСР в лютому 1975 Міжнародного Року Жінки на 8 років ув'язнення і 5 років заслання. Вперше була засуджена на 10 років ув'язнення в 1944 році за участь в українському визвольному русі. Після звільнення в 1954 році була цілком реабілітована. Повернулась з першого ув'язнення інвалідом. Обвинувачена у збиранні допомоги для українських політичних в'язнів. Повний інвалід. Перебувала в концтаборі ч. 3 в Мордовії.

MARIA PALCHAK. Born in 1927. Arrested in 1961 and sentenced to death for her participation in the movement for Ukrainian independence. Death sentence was commuted to fifteen years' imprisonment. Released in April 1975 after serving the full term.

МАРІЯ ПАЛЬЧАК, народжена в 1927 році, засуджена в 1961 році на кару смерти за участь в українському визвольному русі. Кару смерти замінено на 15 років ув'язнення. Звільнена в квітні 1975 року.

KATERYNA ZARYTSKA-SOROKA. Born in 1914. Musician and engineer. Arrested in 1947 in Lviv and sentenced to 25 years' imprisonment for her participation in the movement for Ukrainian independence. Released in 1972 after serving the entire sentence in Vladimir Prison and various labor camps.

КАТЕРИНА ЗАРИЦЬКА - СОРОКА, народжена в 1914 р., музика, інженер, засуджена в 1947 році у Львові на 25 років ув'язнення. Звільнена в 1972 році після відбуття повного терміну покарання.

HALYNA DIDYK. Born in 1912. Arrested and sentenced in 1950 to 25 years' imprisonment for her participation in the Ukrainian independence movement. Released in 1975 upon completion of her full term.

ГАЛИНА ДІДИК, народжена в 1912 р., заарештована і засуджена в 1950 р. на 25 років ув'язнення за участь в українському визвольному русі. Звільнена в 1975 році після відбуття повного терміну покарання.

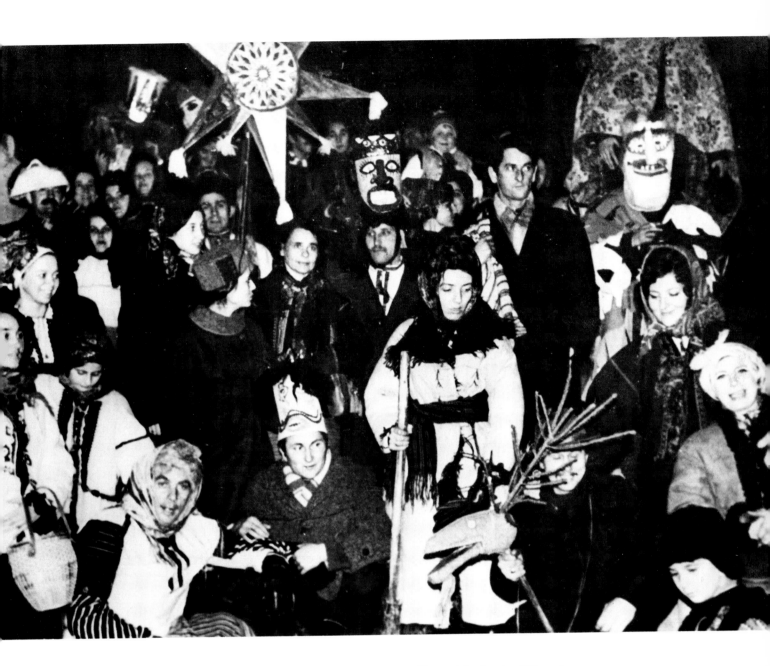

Christmas Eve in Lviv, January 6, 1972. Group caroling with the traditional Ukrainian Christmas star included several Ukrainian dissidents, now imprisoned in Soviet labor camps. Iryna Stasiv-Kalynets is in the center of the group, dressed in the white coat. Her husband, Ihor Kalynets, is kneeling in front, on her left. Mykhaylo Osadchy, a Ukrainian journalist serving a seven-year term, is in the upper left corner. Under the star, just to the left, stands Raisa Moroz, wife of Ukrainian historian Valentyn Moroz, who is serving a 14-year term for his writings. Their son, also Valentyn, is in the lower right-hand corner.

Львів, 6 січня 1972 року: остання спільна коляда української молоді Львова перед масовими арештами, які почалися тиждень пізніше на Україні. В центрі, в кожусі — поетеса Ірина Стасів-Калинець, біля Різдвяної зірки — Раїса Мороз, ліворуч біля зірки — письменник Михайло Осадчий, сидить в центрі за галузкою ялинки — поет Ігор Калинець, друга зліва — Дзвінка Калинець, внизу перший справа — син В. Мороза — Валентин, мол.

СТЕФАНІЯ ШАБАТУРА

З дитинства її полонило мистецтво.

Вона любила природу рідного краю, любила історичну старовину, відображену в мистецтві — картинах, килимах, українській вишивці, різьбі.

В юнацькі роки вона й не думала, що опиниться колись в Мордовських концтаборах.

Вона вчилася, бо хотіла бути однією з кращих: відобразити у своїй творчості душу народу, його болі і радість, тривогу, історичне минуле і сучасні стремління.

В кожному жанрі мистецтва вона виявляла не абиякий талант.

Але вибрала сюжетно-декоративний килим, бо саме у цьому жанрі їй здавалося, що занепадає українське народнє мистецтво.

Від самого початку, ще будучи студенткою, вона звернула на себе увагу.

Вона брала участь в місцевих і республіканських виставках. Про неї прихильно писали республіканські видання. Про неї писала велика шість-томна „Історія Українського Мистецтва”.

Ще кілька місяців перед арештом, вона брала участь в республіканській виставці в Києві.

За своєю природою, як мистець, який боліє долею свого народу, вона не могла мовчати.

Не могла мовчати, коли бачила кругом безправ'я.

Вона ризикувала своїм мистецьким майбутнім, ставлячи підпис в обороні незаконно засуджених українських культурних діячів.

Ризикувала своїм власним життям, підносячи голос проти беззаконня.

Творила те, що диктувала її душа, кермуючись завжди принципами свободи творчости.

Вона знала, що її твори можуть бути заборонені і ніколи не дійти до очей глядача.

Але вона не могла піти на компроміс з духовною порожнечею і свавіллям.

Гідність і чесність людини в країні свавілля і беззаконня приводить кришталево чесну людину за тюремні ґрати.

Так сталося з нею.

Десь далеко в Мордовському концтаборі ч. 3 вона вимріювала нові твори далеко від прозірливого ока жорстокого наглядача, аж до часу звільнення в січні 1977 року, коли її вислали на трирічне заслання.

STEFANIYA SHABATURA

From childhood she had been captivated by art.

She loved the natural beauty of her native land and its historical past. She especially loved the way these glories of nature and history were depicted in art—in paintings, tapestries, Ukrainian embroideries, wood carvings.

As a young girl, she never thought she would one day end up in a Mordovian concentration camp.

She studied hard to become one of the best. She wanted her art to show the soul of her people, their joys, sorrows and fears, their historical heritage, their hopes for a glorious future.

She showed unusual talent in every form of art.

But she chose decorative, thematic tapestry.

This was not to be an easy area to chose, for it seemed to her that this particular form of Ukrainian art was declining.

From the very beginning, while still a student, she attracted attention.

She took part in local and national exhibits. National publications wrote articles praising her work. She was mentioned in the massive six-volume *History of Ukrainian Art.*

Just a few months before her arrest, she took part in a national exhibit in Kiev.

But her artistic soul would give her no rest and she ached at the thought of her nation's fate. She knew she could not remain silent.

She had to speak up when all around her she saw lawlessness.

She risked her future as an artist when she put her signature down in defense of illegally arrested Ukrainian cultural figures.

She risked her own life when she raised her voice against lawlessness.

But she had to create as her soul dictated. She had always followed the principles of artistic freedom.

She knew her works would probably be forbidden and would never have an audience.

But she could not compromise with the spiritual emptiness and arbitrariness which surrounded her.

Dignity and honor in a person living in a land of official arbitrariness and lawlessness lead that person of crystal honesty behind prison bars.

It happened to her.

Somewhere, far away in Mordovian concentration camp No. 3, she conceived new works far from the penetrating eyes of the savage overseer, until the time of her release in January 1977 when she was placed in exile for three years.

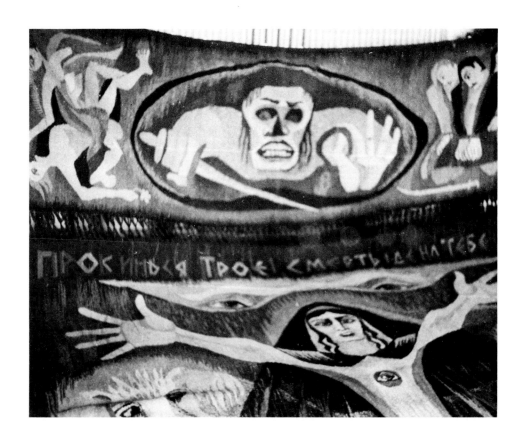

Detail from a tapestry by Stefaniya Shabatura, inspired by Lesya Ukrainka's poem, "Cassandra." Caption: "Awake O Troy! Death approaches!"

Фраґмент з килима Стефанії Шабатури „Прокинься Троє! Смерть на тебе йде!" за твором Лесі Українки „Кассандра".

Stefaniya Shabatura. *I. P. Kotlyarevsky.* Tapestry, 1969

Стефанія Шабатура. *I. П. Котляревський.* Килим, 1969

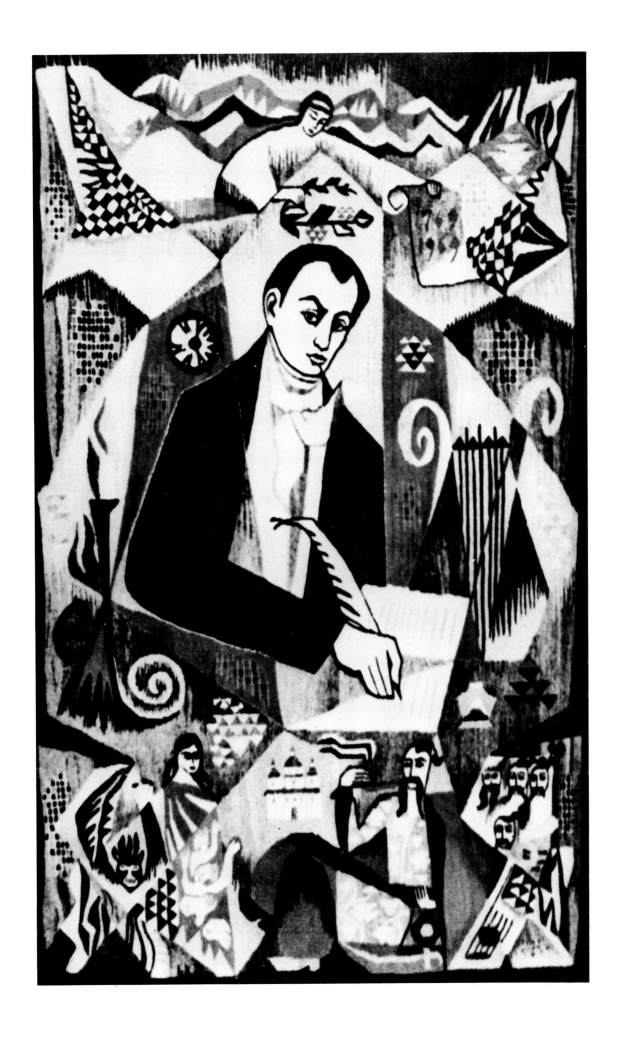

НІНА СТРОКАТА-КАРАВАНСЬКА

Роки тому назад, Ніна Строката не могла й подумати, що в дорослому віці вона буде політичним в'язнем.

Родинна атмосфера ніяк не могла цього віщувати: її батько, вчений економіст, працівник дослідного інституту віддавав усе, щоби його донька здобула професію та була корисною для власної спільноти.

Молода дівчина захоплювалась навчанням, вона хотіла служити людям, з якими ділила хвилини радості й злигоднів.

Коли на Одещині поширилася епідемія холери, вона до самозаперечення кинулася на боротьбу з цим нещастям.

Вона знаходила час на дослідну й наукову працю, брала участь в наукових конференціях з мікробіології і епідеміології. Вислід своїх наукових досліджень публікувала у всесоюзних і республіканських журналах і збірниках.

І раптом — що це?

В розгарі праці вона відкриває страшні національні й соціяльні нерівності народу, з якого вона вийшла, якому служила.

В 1961 році вона вийшла заміж за письменника й перекладача Святослава Караванського, учасника українського визвольного руху в часи Другої Світової Війни.

Його засудили після війни на 25 років ув'язнення. Згодом звільнили і реабілітували. Перед ним відкривалися нові творчі горизонти, його твори публікували республіканські журнали, його визнали, як талановитого письменника.

В подружньому житті вони взаємно себе доповнювали, себе розуміли. Вони бачили дискримінацію українців, євреїв, татарів...

Караванський писав листи, петиції... І знову опинився за ґратами Володимирської тюрми.

Чи зрадити чоловіка? Чи відректись його поглядів в ім'я особистого вигідного життя?

Ні. Ніна Строката цього зробити не могла.

Вона ґранітом стала поруч свого чоловіка. Вона знала, що він прав.

Вона вибрала ув'язнення, пониження і втрату професії. Але зрадити не могла.

Витримати в ув'язненні допомогли їй мікробіологи з різних країн світу. Вона була першим мікробіологом, що в час ув'язнення стала членом Американського Товариства для Мікробіології, АСМ.

Це скріпило її віру в людину.

І ця віра допомогла їй витримати.

Після звільнення в грудні 1975 року її вислали відбувати один рік заслання.

З притаманним її оптимізмом, вона дивиться в майбутнє свого народу, який бачить вільним і щасливим.

NINA STROKATA-KARAVANSKA

Years ago Nina Strokata could not have even imagined that as an adult she would be a political prisoner.

Her family environment could in no way have pointed to it. Her father, a scholarly economist and worker in a research institute, gave everything so that his daughter could achieve a profession and become a useful member of the community.

The young girl was fascinated with science. She wanted to serve people, with whom she shared her moments of joy and misfortune.

When a cholera epidemic struck the Odessa region, she entered the struggle against that disaster with a spirit of dedication and self-denial.

She found time for research and scientific work, took part in scientific conferences on microbiology and epidemiology. The results of her scientific research were published in Soviet and Ukrainian journals and collections.

And suddenly—what happened?

In the course of her feverish work, she discovered the terrible national and social injustices that were being inflicted upon the nation from which she had emerged and which she served.

In 1961, she married the writer and translator Svyatoslav Karavansky, a member of the Ukrainian Liberation Movement during World War II.

After the war, he had been sentenced to 25 years' imprisonment. In time he was released and rehabilitated. New creative horizons opened up for him, his works were published in national journals and he was recognized as a talented writer.

In their married life, they complemented one another, understood each other. They saw the discrimination against Ukrainians, Jews, Tartars . . .

Karavansky wrote letters, petitions . . . and again found himself behind the bars of Vladimir Prison.

Should she betray her husband? Should she reject his views and hers, for the sake of her own comfort?

No. Nina Strokata could not do that.

She stood firmly next to her husband. She knew they were right.

She chose prison, degradation and the loss of her profession. But she would not betray her husband and herself.

American microbiologists and her colleagues from all over the world helped her endure her imprisonment. She became the first microbiologist to become a member of the American Society for Microbiology while incarcerated.

That bolstered her faith in mankind, in people, wherever and under whatever system they might live.

And this faith helped her endure.

After her release in December 1975, she was sent away to spend one year in exile.

With the optimism that is so much a part of her, she looks to the future of her people, a future which she sees as bright and free.

Nadiya Svitlychna's son, Yarema, with his grandmother. Nadiya's mother cared for the boy while Nadiya was imprisoned, from 1972 to 1976.

Син Надії Світличної Ярема з бабунею. В часі ув'язнення, в роках 1972-1976, її мати опікувалася внуком.

НАДІЯ СВІТЛИЧНА

Дорога Надії Світличної з Донбасу, почерез Київ, аж до Мордовських концтаборів була довга.

Ще молодою дівчиною, вона мріяла про Київ, столицю України, де надіялась знайти щастя.

Будучи студенткою філології в Київському університеті, вона з повним запалом заповнювала кожну вільну хвилину в літературних гуртках, в гуртках самодіяльности.

А згодом — навчання за нею. Вона одержує працю на Київській радіостанції, а пізніше в бібліотеці.

А навколо неї кипіло життя. Життя, до якого вона не приглядалася. Ні. Вона була його активним учасником. Учасником і співтворцем руху шестидесятників.

Ім'я її брата, Івана Світличного, одного з найвизначніших літературних критиків 60-их років, не сходило зі сторінок республіканської преси.

Палкі дискусії, полеміка, розмови про велику літературу, про новаторів відбувалися з її участю в залях Київського університету, в часі прогулянок над Дніпром, в тіні київських каштанів, в Спілці Письменників України.

А Київ поступово, після кількарічної відлиги, починає покривати марево страху.

Люди бояться говорити між собою, говорять півголосом, шепотом, щоби не почули в підслуховувальних апаратах.

Життя в такій атмосфері стає нестерпним: як можна жити з людьми і нікому з них не вірити? — запитувала себе Надія.

Вона мужніла серед труднощів і злигоднів.

Але жила надією. Надіялась, що її залишуть і вона зможе виховувати свого сина, Ярему.

Сталося інакше.

Її забрали теж. Закинули, що переписувала самвидавні твори.

В слідчій тюрмі держали її одинадцять місяців, бо не могли нічого знайти, за що можна б засудити невинну людину.

Вирок був жорстокий: чотири роки ув'язнення в концтаборах.

І так почався новий період в її житті: за колючими дротами Мордовії, далеко від рідного народу, улюбленого сина ...

NADIYA SVITLYCHNA

Nadiya Svitlychna's journey from a village in the Donbas area, through Kiev, and finally to a Mordovian concentration camp was a long one.

As a young girl, she dreamed of Kiev, capital of Ukraine, where she someday hoped to find her happiness.

As a philology student at the University of Kiev, she filled each free moment with total enthusiasm for the academic world she found herself in. She associated with people who loved literature and were dedicated to the principle of free expression.

Soon she completed her studies, then found a job in a Kiev radio station and later in a library.

Life, in the meantime, boiled in a exciting ferment all around her, but she never stopped to examine it. Instead, she became an active participant in it, a participant and cocreator of the literary movement of the sixties.

The name of her brother, Ivan Svitlychny, one of the most prominent literary critics of the sixties, found its way into the nation's press, seemingly, every day.

Ardent discussions, polemics, conversations about the great works of literature and their creators filled Nadiya's life. The exciting swirl of creative life took place in the lecture halls of the University of Kiev, during outings along the Dnipro, in the shade of Kiev's chestnut trees, in the offices of the Writers' Union of Ukraine.

In the meantime, Kiev, after several years of thaw, again began to freeze up in repression and fear.

People began to be afraid to speak to one another, and when they did, they spoke with lowered voices and whispers, so that hidden microphones would not record what had been said.

Life in such circumstances becomes unbearable. How can you live with people and not be able to trust them, Nadiya asked herself.

She became hardened and strong through troubles and misfortunes: her brother was being repressed.

Soon he was taken from her and sentenced to a long prison term.

But she lived in hope. She hoped she would be spared and permitted to raise her son.

But it did not happen that way.

She also was taken away. They accused her of copying the works of samvydav.

She was kept in a interrogation cell for eleven months, because they could find nothing for which they could convict an innocent person.

The verdict was brutal: four years' imprisonment in a concentration camp.

And so a new era in her life began, behind the barbed wires of Mordovia, far from her native land and her beloved son

ІРИНА СЕНИК

Усе життя — одна велика рана: від молодости до зрілого віку.

Що примусило її страждати все життя?

Чи в стражданні для свого народу вона знайшла щастя?

Її щастям було жити у злиднях, бути постійно переслідуваною в ім'я свободи свого народу.

Відречення від своїх поглядів і переконань, зрада друзів могли зробити її упривілейованою людиною.

Але її совість і біль народу не дозволили їй на це.

Такою вона була. Такою вона є.

Коли її вдруге судили, вона в залі суду вишивала. Одягнена в чорне, до всіх привітно усміхалася: до тих, які свідчили в її обороні і до тих... які свідчили проти неї.

За що можна було її судити?

За минуле?

В часі Другої Світової Війни, молодою 18-річною дівчиною, вона брала участь в українському визвольному русі. Боролася за незалежність свого народу, проти всіх наїзників.

За це її судили.

Відбула десять років ув'язнення. Вижила. Повернулася інвалідом.

Працювала медсестрою. Хотіла робити добро потребуючим.

Понад все любила поезію.

Тому й почала писати. Писала з юнацьких років. Її творчість — глибока лірика, в якій відображені не лише її особисті болі, але й болі її народу.

Коли знову Україною прокотилася хвиля репресій, арештів і судів, вона не могла мовчати.

Вона знала, що за кожне слово в обороні ув'язнених українських патріотів її чекають довгі роки нового ув'язнення.

Але чи може бути людина байдужою до долі тих, які бажають жити вільним життям?

Її забрали тоді, коли вже багато інших були засуджені.

Вона інвалід ще з першого ув'язнення. За що можна було її судити? За вірш? За вишивку? За підпис в обороні друзів?

Коли проголосили вирок, вона встала, усміхнулася і ледве чутно сказала „дякую".

Вона не просила помилування. Помилування наїзник дає лише рабам.

За нею замкнулася брама з колючого дроту Мордовського концтабору.

Що робить там жінка-інвалід? Чи пише вірші? Чи вишиває? Чи складає пісні поневоленого народу?

IRYNA SENYK

Her whole life, from youth to adulthood, has been one open wound.

What forced her to suffer all her life?

Has she found happiness in suffering for her people?

Her happiness has seemingly consisted of living in misery, constantly persecuted for wanting freedom for her country.

The renunciation of her beliefs and principles and the betrayal of her friends could have made her a privileged person.

But her conscience and the agony of her people would not permit her to do so.

That is the way she was and the way she still is.

During her second trial she embroidered. Dressed in black, she gave everyone a friendly smile—to those testifying in her defense and to those testifying against her.

What could she be tried for?

Her past?

During World War II, as a young, eighteen-year-old girl, she took part in the Ukrainian Liberation Movement. She fought for the independence of her people against all invaders.

For this she was being tried.

She had already served a ten-year term. She survived, and returned an invalid.

She had been a nurse. She wanted to help those in need.

Above all she loved poetry.

And that is why she began to write. She had written ever since she had been young. Her works contain deep lyrical thoughts in which are depicted not only her private pains, but the pains of her people as well.

When a new wave of repressions, arrests, and trials began to roll over Ukraine, she could not remain silent.

She knew that for every word she spoke in defense of imprisoned Ukrainian patriots, she would have to pay with long years of imprisonment.

But can a person remain indifferent to the fate of those who want to live a life of freedom?

She was taken away after many others had already been sentenced.

She had been an invalid from the time of her first imprisonment. What could she be tried for? For a poem? For an embroidered piece of cloth? For her signature in defense of her friends?

When the verdict was announced, she smiled and in a barely audible voice said, "Thank you."

She did not ask for mercy. The invader shows mercy only to slaves.

The barbed wire gate closed behind her as she entered the Mordovian concentration camp.

What is the invalid woman doing there? Is she writing poetry? Is she composing songs for her enslaved people?

ІРИНА СТАСІВ-КАЛИНЕЦЬ

Ірина Стасів-Калинець мати, поетеса і любитель мистецтва.

В 60-их роках, коли здавалося, що поетові і мистцеві не будуть більше закривати уст, як за сталінських часів, вона зробила свої перші творчі кроки в поезії.

Її поезії друкували в газетах і журналах.

Надхнення давала їй візія вільного життя, родинне щастя і новонароджена донька — Дзвінка.

Її чоловік Ігор Калинець — відомий поет. Літературні критики визнали його за одного з найталановитіших серед шестидесятників.

Ірині довелось жити в жахливій системі: навколо вона бачила безправ'я, арешти 1965 року в Україні, засуд Валентина Мороза, арешт Ніни Строкатої, багатьох приятелів і знайомих...

Як творець, вона не могла мовчати.

Вона ставала в обороні репресованих — писала листи, протести, підписувала петиції.

А життя котилося немов нормальним руслом: були труднощі, але надія на краще, на зміни, на свободу, не покидала Ірину Калинець.

І раптом все змінилося: прийшов жахливий 1972 рік.

Ще в навечір'я Різдва багато з них — молодих, життєрадісних — разом зі своїми дітьми ходили вулицями Львова з традиційною українською колядою.

Вони і не відчували, що за кожним їхнім кроком слідкують невідомі тіні тайної поліції.

Тиждень пізніше, в ніч з 12 на 13 січня 1972 почалося: масові арешти української інтелігенції.

Вона була певна, що залишиться на волі.

Те, що вона робила і те що писала, не могло бути причиною для арешту.

Але сталося інакше. Кілька місяців пізніше прийшла черга на неї.

А ще через кілька місяців прийшла черга на її чоловіка Ігоря Калинця.

Залишилася — донька, батьки...

Коли її судили в липні 1972 року, в залі суду з'явилася її донька Дзвінка.

Вона піднесла матері китицю живих квітів. КГБ-істи вхопили ті квіти і розчавили чобітьми. Дитина зойкнула зі страху. В очах матері з'явилися сльози. Але вона витримала. Сильні духом — не плачуть.

Коли їй минуло 32 роки, вона переступила поріг Мордовських концтаборів.

Вирок жахливий, негуманний, жорстокий: 6 років концтабору, 3 роки заслання.

Ірина Стасів-Калинець перемогла страх і жаль.

Коли вона опинилася в Мордовії, в концтаборі ч. 3 біля Барашева, за високими колючими дротами, вона знала, що її боротьба не зупинилася. Вона була свідома, що життя людини лише тоді вартісне, коли воно наповнене боротьбою за благородні ідеали.

IRYNA STASIV-KALYNETS

Iryna Stasiv-Kalynets is a mother, a poet, and a lover of art.

In the sixties, when it seemed as if poets and artists would no longer be silenced as they had been during the Stalin era, she took her first creative steps. She tried poetry.

Her poems were published in newspapers and magazines.

She was inspired by the vision of a life of freedom, a life of happiness for her family and by her newly-born daughter, Dzvinka.

Her husband, Ihor Kalynets, became a well-known poet. Literary critics considered him one of the most talented poets among the *shestydesyatnyky* —"the generation of the sixties."

But soon Iryna found that she was living in a horrible system: all around her she saw official lawlessness—the 1965 wave of arrests in Ukraine, the trial of Valentyn Moroz, the arrest of Nina Strokata and of many friends and acquaintances...

As a creative person, she could not remain silent.

She spoke out in defense of those who were repressed; she wrote letters, protests, signed petitions.

But life went on seemingly as it always had—there were difficulties, but the hope for something better, for change, for freedom, did not abandon Iryna Kalynets.

Then everything suddenly changed. The awful year of 1972 came.

It was Christmas Eve and many young, happy persons wandered with their children through the streets of Lviv, singing traditional Ukrainian Christmas carols.

They did not realize then that their every step was being observed by unknown, shadowy figures of the secret police.

A week later, on the night of January 12-13, 1972, it all began—the mass arrests of the Ukrainian intelligentsia.

She was sure she would be spared.

What she had done and written could not possibly serve as a reason for her arrest.

But it worked out differently. A few months later her turn came.

And a few month after that, it came time for her husband, Ihor Kalynets. Their daughter, their parents were left behind...

At 32 years of age, Iryna crossed the threshhold of a Mordovian concentration camp.

The sentence was cruel, inhuman, savage: 6 years in a concentration camp, 3 years in exile.

During Iryna's trial in July, 1972, her daughter, Dzvinka, appeared in the courtroom.

She offered her mother a bouquet of fresh flowers. KGB men grabbed the flowers and trampled them underfoot. The child cried out in fear. Tears welled in the mother's eyes. But Iryna remained firm. People with strong spirits do not cry when weak people hurt them.

Iryna Stasiv-Kalynets conquered fear and sorrow.

When she found herself in Mordovian concentration camp No. 3 near Barashevo, behind tall barbed-wire fences, she knew that the life of a person is of value only when it is filled with the struggle for higher ideals.

ОКСАНА ПОПОВИЧ

Вона збереглась одна з небагатьох.

Сотні і тисячі її подруг загинули в концтаборах сталінських часів.

У неї завжди залишився спомин про юнацькі роки, коли вона вперше зустріла молодого хлопця, учасника української визвольної боротьби.

Вони дружили, мріяли про світле майбутнє.

Його розстріляли без суду.

Оксана залишилася сама.

Але мало смерти дорогої людини. Треба знищити і її. За те, що любила того, кого любити забороняв наїзник.

Її засудили на 10 років концтаборів, коли їй було 18 років.

Десять років пониження, горя, страждань молодої дівчини. Це більше, як все життя в найбільших злиднях.

І кінець-кінцем — короткотривала воля.

З першого ув'язнення вона повернулася знищена, інвалідом, виснажена.

Любила вивчати чужі мови, історію...

Ходила знову в школу, якої не дозволили закінчити.

Вона не встигла відчути, що таке воля: кругом бушувала жорстока дійсність.

Людей знову саджали в тюрми і концтабори.

Треба було допомогти потребуючим. Треба дати моральну підтримку тим, які такої підтримки найбільше потребували.

Вона знала, що це значить, коли про тебе — в підвалі тюрми, за залізними ґратами, чи за колючими дротами — коли про тебе хтось пам'ятає.

Тоді людина оживає. Вона знає: боротьба не пішла намарно. Хтось про тебе згадує.

Хтось продовжує те, чого тобі не довелось завершити.

Її забрали, коли вона мала пройти чергову операцію. Вона мріяла, що колись модерна медицина поверне їй змогу ходити без милиць, якими нагородило її перше ув'язнення.

В залі суду, яку охороняв цілий загін радянської таємної поліції, в середині між озброєними поліцаями сиділа жінка, тримаючи в руках милиці.

Куди ж вона може втекти? Її духа боялися всевладні судді.

Великий конвой супроводжував в далеку Мордовію жінку незламного духа.

Вона дивилася на рідні землі через щілину заґратованого вагона: чи повернеться колись?

Чи почує ще бадьору пісню вільного народу?

OKSANA POPOVYCH

She was one of a select few. She survived.

Hundreds and thousands of her friends and acquaintances had died in Stalinist concentration camps.

She always remembered the time she met her young man. He was fighting for Ukrainian independence.

They would see each other and dream of a bright future.

Until he was executed—without trial.

Oksana was left alone.

But the death of one irreplaceable human being was not enough. She too would have to be destroyed, for loving someone whom the invader had forbidden loving.

She was sentenced to ten years in a concentration camp. She was eighteen years old at the time.

Ten years of degradation, pain, and suffering for a young girl are longer than a whole lifetime of the worst poverty.

But finally freedom came. It was to be short-lived.

She came back from her first prison term destroyed, exhausted, an invalid.

But she did like to study foreign languages, history.

She returned to school, which she had previously been forbidden to finish.

Still, she was unable to experience freedom. Savage reality stormed all around her.

People were again being thrown into prisons and concentration camps.

The needy had to be helped. Moral support had to be extended to those that needed it most.

She knew what it meant for a prisoner, cast into a subterranean cell, behind iron bars or barbed wire, to be remembered.

One is revived then, knowing that the struggle was not in vain. Someone thinks about you.

Someone is continuing what you could not finish.

She was taken away just before she was to undergo another in a series of operations. She was hoping that someday modern medicine would return to her the ability to walk without the crutches that were her legacy from her first prison term.

In the courtroom guarded by a whole detachment of Soviet secret police, sat a woman holding a pair of crutches, surrounded by armed guards.

Where could she escape to? But that was not what the almighty judges feared. It was before her spirit that they trembled.

A large convoy escorted the woman with the indestructible soul to Mordovia.

She looked at her native land through the slit in the grating of a box car. Would she ever return?

Would she someday hear the exuberant song of a free people?

Original Letter Fragments

Уривки з листів

По краю урвища
нелегко йти
коли над головою
ясні зорі
і урвище зове
у свою глибину

хай все навколо
гасне гасне
мені углиб
зорею треба
впасти

що ж я вдію
моя дорога
ніколи не була
в а г а н н я м

каштани
світять наді мною
свічки
Львове
не плач
над моїм
безталанням

———

Мабуть втомив Вас.
Пробачте. Жду вістки
і цілую

Вельмишановні колеги, друзі!

Перечулена Вашою увагою, спішуся скласти подяку Вам, панове та всім американським колегам, які своїм співчуттям допомогли мені дістати все, що випало на нашу долю минулого "жахливого року"

Листа від членів Вашої мікробіологічної асоціації, передусім чувані для мене фахові журнали, проспекти лабораторій та видавництв - це все виповнили й прикрасили час перебування на суворому тюремному режимі. У коли іноді несподівано випадала можливість поділити ці розкоші із Степанією Шабатурою, яка була закрита в сусідній камері, ті розкоші ставали ще й прикрасою тюремних буднів ображеної української художниці.

Не сподіваючись на зустріч, з пошаною та приязню до Вас усіх

The year 1975—International Women's Year—began in a camp for women-political prisoners on December 12, 1974. Because we had attempted to mark Human Rights Day, they punished not only us, but also our young children, depriving them of their sole annual visit with us.

We, in reply, refused forced, compulsory labor, thereby protesting against laws which permit the degradation of human dignity and the punishment of children for the transgressions of their mothers. Torn without any justification from our native land, we are completely prepared to endure all the hardships to which we have been condemned (the deprivation of visits, the denial of the right to buy provisions, incarceration in punitive isolation cells for terms of thirteen to twenty-one days, and in the camp prison for three to six months), just so that we preserve in ourselves the feeling of internal freedom.

*Iryna Stasiv (-Kalynets), Stefaniya Shabatura,
Nadiya Svitlychna, Nina Strokata (-Karavanska),
Odarka Husyak*

(From a letter to the United Nations Commission on Human Rights. February 15, 1975)

1975 рік — Міжнародній Рік Жінки — започаткувався в таборі жінок-політв'язнів 12 грудня 1974 року. За спробу відзначити день прав людини покарали не тільки нас, але й наших малолітніх дітей і позбавили їх єдиного на рік побачення з нами.

У відповідь на це, ми відмовилися від примусової праці й таким способом запротестували проти законів, що допускають до пониження людської гідности й покарання дітей за провини матерів. Відірвані від рідної землі без будьяких причин, ми вповні готові витримати всі пережиття, на які нас приречено (позбавлення побачень, права купувати продукти, запроторення в карний ізолятор від 13 до 21 днів, запроторення в таборову тюрму від 3 до 6 місяців), щоб тільки зберегти в собі почуття внутрішньої свободи.

*Ірина Стасів (-Калинець), Стефанія Шабатура,
Надія Світлична, Ніна Строката (-Караванська),
Одарка Гусяк*

(З заяви з приводу Міжнародного Року Жінки, 15 лютого 1975 року)

Dear Colleagues and Friends!

Overwhelmed by your attention, I hasten to express my gratitude to you and to all American colleagues who by their sympathy helped me endure all that befell my fate during the preceding "Women's Year."

Letters from members of your microbiological society, professional journals subscribed for me, laboratory and publishers' catalogues—all these filled and beautified the time served under a severe prison regime. And whenever an unexpected opportunity arose to share these luxuries with Stefaniya Shabatura, who was locked in the cell next to mine, these luxuries also brightened the everyday prison life of this Ukrainian artist who has been robbed of her art.

<div align="right">

Nina Strokata-Karavanska

</div>

<div align="right">

(From an open letter to the members of
the American Society for Microbiology.
March 21, 1976)

</div>

Вельмишановні колеґи, Друзі! Перечулена Вашою увагою, поспішаю скласти подяку Вам, панове, та всім американським колеґам, які своїм співчуттям допомогли мені знести все, що випало на нашу долю минулого „Жіночого року".

Листа від членів Вашої мікробіологічної асоціяції, передплачувані для мене фахові журнали, проспекти лябораторій та видавництв — то все виповнило й прикрасило час перебування на суворому тюремному режимі. І коли іноді несподівано випадала можливість поділити ті розкоші із Стефанією Шабатурою, яка була закрита в сусідній камері, ті розкоші ставали ще й прикрасою тюремних буднів окраденої української художниці.

<div align="right">

Ніна Строката-Караванська

</div>

<div align="right">

(З відкритого листа до членів Американ-
ського Товариства для Мікробіології,
21 березня 1976 року)

</div>

Вироки судів (в СРСР) не завжди переконуюче доказують вину засуджених, але тим не менше прирікають молодих, талановитих і здібних до творчої праці людей на бездумну втрату сил і часу в місцях втрати свободи.

І ось таборова адміністрація почуває себе переконаним захисником державних інтересів, вимагаючи, щоби член Спілки художників шив рукавиці не менш успішно, як колись виконував свою творчу роботу. Але цей маоїстський підхід перевиховання творчого інтеліґента в цеху — породжує тип інтеліґента, який не дає культурних цінностей.

Середньовічна інквізиція спалювала за єресь художника або його праці. У другій половині XX століття художників уже не палять і навіть не розстрілюють, їх засуджують на перевиховання в таборах суворого режиму. Але той режим і є інквізиторським вогнищем, яке спалює творця і те, що він міг би створити.

В старовинній історії людства не так було. Продали в рабство Платона. Відрізали голову Томасові Мору. Зробили божевільним Чаадаєва. Стогнав у „Мертвому домі" каторги Достоєвський. Тарас Шевченко відбував покарання без права писати і рисувати (до речі, цю форму покарання застосовують в місцях ув'язнення теж до мене, художника, не без Вашої співучасти). Вив Й. Якір, який ідучи на смерть, благословляв свого вбивника Сталіна. Вили всі ті, чию долю визначував Ваш попередник, але я про них не згадую: тут мене чекає встид за діла і безділля Ваших колеґ того часу.

Потомки будуть говорити про наші часи, як про часи великих наукових і технічних досягнень, але лише не як про часи гармонійного розвитку особистости. Про який розвиток може бути мова, коли кровоносні судини культури періодично перерізують в кабінетах слідчих і залях судових засідань?

Але як довго може це діятися безкарно?

Може Ви поділяєте концепцію Шервуда Андерсона: „Кожна людина на цьому світі — Христос і кожний буде розп'ятий"? Якщо так, то я згідна бути розп'ятою за мою землю, за мій народ, котрому не дають випрямитися на цілий зріст або орди Батия, або поневолювачі „царствующого дому", або діяльність Ваших колеґ, колишніх і теперішніх.

Стефанія Шабатура

(З „З роздумів в першу річницю після присуду", спрямованих до Ген. Прокурора СРСР Р. Руденка, 7 грудня 1973 року)

The sentences imposed by the courts establish the guilt of the accused not at all convincingly; they nonetheless condemn people who are young, talented, and capable of creative work to a senseless waste of time and energy in places of deprivation of liberty.

Already the camp administration considers itself the earnest defender of state interests and demands that a member of the Artists' Union sew gloves with as much success as she once performed creative work.

But such a Maoist approach to the re-education of a creative intellectual in a workshop breeds a type of intellectual who no longer creates cultural treasures.

During the Middle Ages, the Inquisition burned for heresy either the artist or his works. In the second half of the twentieth century, artists are no longer burned or even shot. They are condemned to re-education in strict-regime camps. But this strict regime is that Inquisition pyre which consumes both the artist and that which he is capable of creating.

Throughout mankind's ancient history, that was not all of it. Plato was sold into slavery. Thomas More was beheaded. Chaadayev was made insane. Dostoyevsky groaned in the hard-labor "House of the Dead." Taras Shevchenko served his sentence without the right to draw or write (as a matter of fact, this form of punishment is today being inflicted in places of imprisonment upon me, an artist, and not without your passive complicity). I. Yakir howled, he who, as he was going to his death, blessed his murderer Stalin. All those howled whose fate was decided by your predecessor, but I will not mention them for I would then feel the shame for the actions and inaction of your colleagues of those days.

Our descendants will speak of our era as a time of great scientific and technological achievements, but not as a time of a harmonious development of individuality. How can there be talk of development when the blood vessels of culture are periodically severed in the offices of investigators and in courtrooms?

But how long can this go on with impunity?

Could it be that you share Sherwood Anderson's view that "Every human being on this earth is Christ and every one will be crucified"? If that is so, then I am ready to be crucified for my country and for my people, who have been prevented from standing upright to their full height first by the hordes of Batu Khan, then by the oppressors from the "ruling house" [of Romanov], and by the actions of your colleagues, past and present.

<div style="text-align:center">

Stefaniya Shabatura

(From her "Contemplations on the Occasion of the First Anniversary after Sentencing," sent to the Procurator - General of the U.S.S.R., Roman Rudenko. Dec. 7, 1973)

</div>

The day January 12, 1972, marked the beginning of a new wave of repression against Ukrainian intellectuals. We are being persecuted and imprisoned only because we, as Ukrainians, speak out for the preservation and development of Ukrainian national culture and language in Ukraine.

All the arrests carried out in Ukraine that year constituted violations by the Soviet government of the Universal Declaration of Human Rights.

We are helpless against the lawlessness of the Soviet courts. We have been sentenced illegally and are presently confined in the Soviet political concentration Camp No. 3 in the Dubrovlag complex in Mordovia. We do not agree with even a single point of the indictments that had been brought against us. We are not asking for any favors, only for a real, just, and open trial with the mandatory participation of a representative of the United Nations.

Stefa Shabatura, Nina Strokata-Karavanska,
Iryna Stasiv-Kalynets

(From an appeal to the Secretary General of the United Nations. Barashevo, May 10, 1973)

День 12 січня 1972 року став початком нової хвилі репресій проти української інтеліґенції. Нас переслідують і запроторюють у тюрми тільки за те, що ми, як українці, виступаємо за збереження і розвиток на Україні української національної культури і мови. Репресії, проведені за той рік на Україні — це потоптання Деклярації Прав Людини радянською владою.

Ми є безборонні перед радянським беззаконним судом. Нас засудили беззаконно і ми перебуваємо під сучасну пору в радянському політичному концтаборі № 3 в Дубровлазі в Мордовії. Ми не є згідні ані з однією точкою висуненого проти нас обвинувачення. Ми не просимо ласки, лише справжнього, справедливого і відкритого суду з обов'язковою присутністю на ньому представника Об'єднаних Націй.

Стефа Шабатура, Ніна Строката-Караванська
і Ірина Стасів-Калинець

(З листа до Генерального Секретаря ООН, 10 травня 1973 року)

New Year's greetings to you and your countrymen would be impossible without faith in a civilization whose ideal shall be the sanctity of human life. We, women who find ourselves in the kingdom of Grandfather Frost, firmly believe that these garlands of barbed wire will be thrown off by the wisdom and ideals of our contemporaries.

Ukrainian women-political prisoners.

(From a letter to Heinrich Boell, the President of P.E.N. International, the President of the World Federation of Medical Workers, the permanent representative of VFIR at the UN, trade union organizations, and the Red Cross and Red Crescent societies. Mordovia, December 1973)

Новорічне побажання Вам і Вашим землякам є неможливе без віри в цивілізацію, ідеалом якої стане священність людського життя. Ми, жінки, які опинилися у царстві Діда Мороза, зберігаємо віру, що вінки з колючого дроту будуть відкинуті розумом й ідеалами наших сучасників.

Українські жінки-в'язні Мордовських концтаборів

(Зі звернення до Президента ПЕН-Клюбу Генріха Белла, Президента Світової Федерації медичних працівників, до голів і керівників міжнародних жіночих, творчих і профспілкових організацій, організацій Червоного Хреста і Червоного Півмісяця, грудень 1973 року)

To all our friends outside the interior zone.
New Year's greetings, dear and faithful ones!
May happiness, inspiration, faith, and freedom be yours!

Ukrainian women—political prisoners
in Mordovian concentration camps

(Greetings to all those not imprisoned.
Dated December 1973)

Усім друзям поза внутрішньою зоною.
З Новим Роком, дорогі і вірні!
Щастя Вам, надхнення, віри і свободи!

Українські жінки-в'язні Мордовських концтаборів

(Звернення до осіб, які не є ув'язнені в СРСР, грудень 1973)

В святкових рядках статуту ООН „Ми, народи Об'єднаних Націй, повні рішучости . . . знову утвердили віру в основні права людини, в гідність і цінність людської особистости" — в цих рядках була надія для цілих народів і для окремих людей, які волею різних обставин були далі дискриміновані до моменту проголошення статуту ООН.

Статут ООН, Загальна Деклярація Прав Людини і випливаючі з неї міжнародноправні документи були створені тоді, коли в таборах Печори, Казахстану, Сибіру і Колими страждали ті, кому тільки смерть Сталіна принесла визволення.

Страждання в'язнів не лише виливались слізьми — вони стали джерелом високих стремлінь до свободи і віри в прогрес. З таборів тих часів багато пішло в поезію. Творчість бувших в'язнів стала вислідом і підсумком не (лише) особистої драми.

Ті, хто ступив на шлях творчости серед табірних мук і пониження, часом зливались зі своїм часом, деколи сперечались з ним і випереджали його. Сперечаючись зі своїм часом, з дійсністю, з епохою, — поет іде в реальний світ, котрий йому може і вдається деколи відкрити самому собі і свойому читачеві. Або навпаки — він здвигає між собою і тими, для кого повинен писати, штучну стіну і вона стає для нього карою і мукою, яких не може створити жоден табір, ні колишній, ні сьогоднішній.

Мені, яка виплакала пережите в стрічках кількох сот віршів, які я написала в ув'язненні, в тяжкі роки, не лише для мене, але й для моєї батьківщини, — довелось дожити до судових процесів над поезією і поетами.

Тому я, будучи колись в рядах членів ОУН, запитую Вас, Генеральний Прокуроре країни: чи можливо вести розмови про поезію в залях судових засідань?

Ірина Сеник

(З листа до Ген. Прокурора СРСР Р. Руденка, 5 грудня 1973 року)

118

In the solemn lines of the United Nations Charter—"We the peoples of the United Nations, full of determination ... to affirm anew faith in fundamental human rights, in the dignity and worth of the human person ..."—in these lines lay the hope of entire peoples and individual persons who, because of various circumstances, remained discriminated against right up to the moment that the United Nations Charter was proclaimed.

The United Nations Charter, the Universal Declaration of Human Rights, and the ensuing international and legal documents were being drawn up at a time when in the camps of Pechora, Kazakhstan, Siberia, and Kolyma suffered those to whom only the death of Stalin brought release.

The suffering of prisoners poured out not only in tears; it became the source of high aspirations to freedom and of faith in progress. From the camps of that period many went into poetry. But the creative works of the former inmates were the result and product not only of their personal dramas. Those who stepped upon the path of creativity amid the agonies and humiliations of the camps at times merged into their milieu, sometimes struggled with it, and sometimes transcended it. In struggling with his milieu, with existing reality and the times, the poet seeks the real world, which he sometimes succeeds in discovering for himself and for his reader. Or the opposite may happen—he may build an artificial wall between himself and those for whom he should write, and this wall becomes a punishment and torment which no camp, past or present, can inflict.

I, who have poured out the tears of my experience onto the lines of several hundred poems, written during my imprisonment in years which were difficult not only for myself but for my entire fatherland, I have lived to see poetry and poets put on trial. Therefore, I, who was among the members of the OUN [Organization of Ukrainian Nationalists] ask you, the country's Procurator-General: Is it possible to discuss poetry in courtrooms?

Iryna Senyk

(From a letter to the Procurator-General
of the U.S.S.R., Roman Rudenko.
December 3, 1973)

Арешти 1972 року, які завершилися судовими процесами з обвинуваченнями за статтею 62 Карного Кодексу УРСР, дали велику групу людей, яким винесені вироки дали неписане право уважати себе політв'язнями, оскільки характер ст. 62 передбачає покарання за діяльність, спрямовану проти політичної основи СРСР.

І так я стала політв'язнем, хоч головною ціллю свого життя я уважала виховання сина. Фактично мене позбавили не лише свободи, але й материнства. В цьому немаловажну ролю відіграла Загальна Деклярація Прав Людини, прийнята Генеральною Асамблеєю в 1948 році і яка поставлена в основу міжнародного пакту про громадянські і політичні права людини — пакту, який був ратифікований урядом моєї країни якраз в році мого засуду.

Безоглядне довір'я по відношенню до таких важливих докумен- тів, як конституція СРСР і Деклярація Прав Людини, привело мене в тюрму.

В моїй справі перевага показалася не по стороні конституційних гарантій свободи слова і гарантій, які випливають з міжнародних договорень про права людини. Перевага показалась по стороні вищезгаданого карного кодексу, статті, за якою мене позбавили свободи і осиротили мою дворічну дитину.

Переглянувши моє відношення до Загальної Деклярації Прав Людини, я розцінюю її, як провокаційний документ міжнародного характеру, котрий може служити пасткою для довірчивих.

Надія Світлична

(З листа до Ген. Прокурора СРСР
Р. Руденка, 10 грудня 1973 року)

The arrests of 1972, which culminated in trials with indictments based on Article 62 of the Criminal Code of the Ukrainian S.S.R., produced a large group of people to whom the sentences handed them gave an unwritten right to consider themselves political prisoners, inasmuch as Article 62 by its very nature provides for punishment for actions directed against the political foundations of the U.S.S.R.

Thus I became a political prisoner, although I had considered the main concern of my life to be the upbringing of my son. In fact, I was deprived not only of freedom, but of motherhood as well. In this, the Universal Declaration of Human Rights, which was adopted by the General Assembly in 1948 and which served as the basis of the international covenant on the civil and political rights of man, a covenant which was ratified by the government of our country exactly in the year when I was sentenced, played no minor role.

An indiscreet faith in such solid documents as the Constitution of the U.S.S.R. and the Universal Declaration of Human Rights led me to prison.

In my case, the advantage turned out to be not on the side of the constitutional guarantees of the freedom of speech and guarantees stemming from international human rights covenants. The advantage turned out to be on the side of the above-mentioned article of the Criminal Code, on the side of an article on the basis of which I was deprived of my freedom and my two-year-old son was orphaned. Therefore, having re-assessed my attitude toward the Universal Declaration of Human Rights, I hold it to be a provocative document of international scope, and one which may serve as trap for the credulous.

<div align="right">

Nadiya Svitlychna

</div>

<div align="right">

(From a letter to the Procurator-General
of the U.S.S.R., Roman Rudenko.
December 10, 1973)

</div>

Я не уважаю, що наш час залишає людині лише один вибір — чиїм бути епігоном.

Для мене вже давно стало правилом не вступати в діялоги з тими, хто постійно перебуваючи в стані офіційної евфорії, здібний будь-який діялог обернути в особистий монолог. Часом я змушую себе висловити свої думки про те, що становить зміст деформацій, питомих суспільству, в котрому я живу.

В цьому році ратифіковано відомі Вам пакти, які виходять з Загальної Деклярації (ООН). З того моменту всі органи інформації (СРСР) охоплені однією ідеєю: доказати громадянам Радянського Союзу, що існують якісь не лише державні (цебто вищі) інтереси, заради яких необхідно обмежити громадянські і політичні права. Саме ці обмеження представляється як суть соціялістичної демократії.

Виправно-трудова колонія, як і кабінети слідчих КГБ чи залі судових засідань — не найбільш оптимальні з імпульсів, які побуджували б відкриту дискусію.

Якщо право влади над думкою становить суть соціялістичної демократії, то кожний буде правий, хто почне відкидати існування такої демократії. Або, може, контроля над думкою — це невідома мені, через мою ізоляцію, поширена диспозиція статті 62 Карного Кодексу УРСР (і відповідних їй статтей в інших республіках)?

Ніна Строката-Караванська

(З листа до Ген. Прокурора СРСР Р. Руденка, 10 грудня 1973 року)

I do not think that our times place but one choice before a human being—whose epigon he is to be.

A long time ago I made it a rule never to enter into a dialogue with those who, in a perpetual state of official euphoria, are capable of turning any dialogue into their own monologue. But sometimes I force myself to express my opinion on what constitutes the defects characteristic of the society in which I live.

This year saw the ratification of pacts familiar to you, pacts which trace their origins to the Universal Declaration. From that moment, all [Soviet] organs of information became obsessed with one idea— to prove to all the citizens of the Soviet Union that there exist certain state (i. e., higher) interests, for the sake of which it is imperative to restrict civil and political rights. Precisely these restrictions are being passed off as the preservation of socialist democracy.

Corrective labor colonies, offices of KGB investigators, or the halls of judicial proceedings are far from optimal stimuli inspiring to open discussion.

If the right to control thought constitutes the essence of socialist democracy, then those who begin to reject the existence of such democracy will be justified. Or perhaps the control of thought is an extension of Article 62 of the Criminal Code of the Ukrainian S.S.R. (and the corresponding articles of the other republics), something which I am not aware of because of my isolation?

Nina Strokata

(From a letter to the Procurator-General
of the U.S.S.R., Roman Rudenko.
December 10, 1973)

*До українців американського континенту
промовляють Ніна Строката-Караванська та
Стефанія Шабатура.*

*Посестри і Побратими, Колеги та всі кому
болить доля України!*

*Українською землею пройшла ще одна хвиля
арештів. Серед заарештованих - письменник
Микола Руденко, який був провідником Гро-
мадської Групи, створеної на Україні заради
сприяння виконанню Гельсінських Угод.*

*Заарештований також член Київської
Групи Олексій Тихий.*

*Микола Руденко та Олексій Тихий зали-
шаться за ґратами, якщо українцям забракне
сили і мужності обстоювати їх.*

*Всі ми, які були і лишаємося політв'язнями
Радянського Союзу, сподіваємося, що наші
заокеанські земляки енерґійно боронитимуть
всіх патріотів України.*

*З районів примусового поселення,
Ніна Строката-Караванська
та Стефанія Шабатура*

17-те лютого 1977 року

To Ukrainians on the American continent, from Nina Strokata-Karavanska and Stefaniya Shabatura.

Sisters, Brothers, Colleagues, and all who care about Ukraine's fate!

Another wave of arrests has rolled across the Ukrainian land. Among those arrested was writer Mykola Rudenko, who was the leader of the citizens' group formed in Ukraine to promote the implementation of the Helsinki Accords.

Oleksiy Tykhy, a member of the Kiev Group, was also arrested.

Mykola Rudenko and Oleksiy Tykhy will remain behind bars if Ukrainians fail to muster the necessary strength and courage to defend them.

All of us who were and who remain political prisoners of the Soviet Union trust that our countrymen across the sea will staunchly defend all the patriots of Ukraine.

From places of forced exile, Nina Strokata-Karavanska and Stefaniya Shabatura

February 17, 1977

Annotations on Embroidery Art

Примітки до вишивок

p. 18

Embroidered linen. Detail.

p. 19

Embroidered linen. Dimensions: 15 in. x 17 in. (38.1 cm. x 43.2 cm.).

p. 21

Lviv. A four-part composition for hanging on a wall, centered around the tower of the Church of the Assumption of the Blessed Virgin in Lviv. The church, a Renaissance structure which dominates the center of the city, has definite features that are characteristic of Ukrainian architecture. The stained-glass windows and figures depicted in group scenes, which decorate the interior of the church, are unmistakably Ukrainian as to their style and colors. The Church of the Assumption is one of the finest examples of architecture in Ukraine and for this reason was chosen as the centerpiece of this composition, as a symbol of perfection, the human spirit's struggle to attain it, and of the indestructibility of faith in God.

The winged lions, one above the church (with an open book—the Gospel), and one below (with a key in his paws) represent Saint Mark the Evangelist, in whose home gathered the early Christians. Now these lions represent members of the Ukrainian resistance movement, those at liberty as well as those imprisoned. As St. Mark was one of the first to preach the Christian faith and to die a martyr's death, so they now, in prison and outside, preach of faith in freedom and in the eventual triumph of truth.

The lower section of the composition contains the coat of arms of the city of Lviv—a lion and a tri-towered gate.

Dimensions: 10 in. x 1.5 in. (25.4 cm. x 3.8 cm.).

p. 22

Lviv. Detail.

p. 23

Lviv. A, B, C. Details.

p. 25

Sunflower. Ornamental embroidery for hanging on a wall. The sunflower, a very popular flower in Ukraine, is a symbol of the riches of the Ukrainian land. Above the sunflower and on either side of an evergreen—a symbol of the eternal youthfulness of the nation—are two young deer, omens of good health, wealth, and happiness.

Dimensions: 5 in. x 2.5 in. (12.7 cm. x 6.4 cm.).

p. 29

Dawn. Ornamental embroidery for hanging on a wall. As morning approaches and the face of the moon becomes sharpest, a rooster wakes the nation from its slumber, drowziness, and sleepy indifference. In the lower section, the

birth of a new life is depicted. The central geometric lines of the composition symbolize flight toward the stars.

Dimensions: 14.5 in. x 2 in. (36.8 cm. x 5 cm.).

p. 31

Bookmark. Dimensions: 8 in. x 1.5 in. (20.3 cm. x 3.8 cm.).

p. 33

Morning. Embroidered bookmark. The crow of the rooster, who greets the first rays of sunshine with his song, is a hymn to the sun and its life-giving powers. This composition, as well as the piece entitled *Dawn*, is an expression of optimism and of the joy of living and symbolizes faith in a joyous future of the nation. The color combinations of these two compositions—red, yellow, and orange shadings framed delicately in black—are rooted in folk traditions and radiate a feeling of joy and of life, a feeling which is underscored by the use of golden thread.

Dimensions: 13 in. x 2 in. (33 cm. x 5 cm.).

p. 35

Bookmark. Dimensions: 8.5 in. x 1.5 in. (21.6 cm. x 3.8 cm.).

p. 37

Embroidered linen. Dimensions: 19 in. x 4 in. (48.3 cm. x 10.2 cm.).

p. 41

Kozak Mamay. An embroidered talisman. The most popular figure in Ukrainian folk art in the 18th and 19th centuries was that of Kozak Mamay sitting and playing the *bandura*, the Ukrainian national instrument. Today, themes such as this one, taken from the Kozak era, serve to recall the glory years in Ukrainian history and to remind the present generation that there once existed an independent Ukrainian state.

Dimensions: 4 in. x 1.5 in. (10.2 cm. x 3.8 cm.).

p. 43

Bookmark. Dimensions: 10 in. x 1.5 in. (25.4 cm. x 3.8 cm.).

p. 45

Bookmark. Dimensions: 10 in. x 1.5 in. (25.4 cm. x 3.8 cm.).

p. 47

See plate № 19.

p. 49

Bookmark. Dimensions: 9.5 in. x 1.5 in. (24.1 cm. x 3.8 cm.).

p. 51

Christmas. Ornamental embroidery for hanging on a wall. In the triad at the

top of the composition, the angel symbolizes purity, the crosses at either side—victory over death. Below them the church stands as a symbol of steadfastness of faith, strength, and righteousness. In the center, a Christmas scene of a family—father, mother, and child—next to a Christmas tree, serves as a symbol of the family happiness that has been lost by the political prisoners. The lower scene includes a traditional Ukrainian Christmas table, set with the twelve dishes representing Christ's twelve apostles. At the head of the table is a tri-armed candelabrum, with the candles lit, and the *didukh* —an ancient male ancestor, who stands as a symbol of the clan and immortality.

Dimensions: 21 in. x 2.5 in. (53.3 cm. x 6.4 cm.).

p. 52

Christmas. Detail.

p. 53

Christmas. A, B, C. Details.

p. 57

Church in Flames. Decorative embroidery for hanging on a wall. The burning church, built in the traditional style of Ukrainian wooden architecture, symbolizes the destruction of churches—very often by arson—by the Soviet regime, as well as the destruction of the Ukrainian Catholic Church and the Ukrainian Orthodox Church.

Dimensions: 13 in. x 3.5 in. (33 cm. x 8.9 cm.)

p. 57

Church in Flames. Inset.

p. 59

St. George and the Dragon. A two-part composition for hanging on a wall. Outside the tri-towered gate of Lviv, the patron saint and protector of the city, St. George, spears the dragon winding at the feet of his horse. The charger is adorned with the spring of a fir tree, symbol of eternal youth and health. The head of a lion, depicted on the attached octangular piece, is at once a symbol of Lviv, of strength, and of the indestructibility of the nation.

Dimensions: 5.5 in. x 1.5 in. (14 cm. x 3.8 cm.).

p. 61

Bookmark. Dimensions: 15 in. x 2 in. (38.1 cm. x 5.1 cm.).

p. 63

Bookmark for a Gospel. The church depicted is in the baroque style.

Dimensions: 17 in. x 2 in. (43.2 cm. x 5.1 cm.).

p. 63

Bookmark for a Gospel. A, B. Inset details.

p. 65

Bookmark. Dimensions: 9 in. x 1.5 in. (22.9 cm. x 3.8 cm.).

p. 67

Embroidered linen. Dimensions: 19 in. x 18 in. (48.3 cm. x 45.7 cm.).

p. 69

Bookmark. Dimensions: 8 in. x 1.5 in. (20.3 cm. x 3.8 cm.).

p. 71

Bookmark. Dimensions: 14.5 in. x 1.5 in. (36.8 cm. x 3.8 cm.).

p. 75

Bookmark. Dimensions: 7 in. x 1.5 in. (17.8 cm. x 3.8 cm.).

p. 77

Embroidered linen. Dimensions: 20 in. x 20 in. (50.8 cm. x 50.8 cm.).

p. 79

Notebooks. Dimensions: 5.5 in. x 3.5 in. (14 cm. x 8.9 cm.).

Notebooks decorated with traditional Ukrainian embroidery. The cloth used was taken from prison clothing.

ст. 18

Серветка. Деталь.

ст. 19

Серветка. Розмір: 15 інч. х 17 інч. (38.1 см. х 43.2 см.).

ст. 21

Львів — чотиричастинна композиція з вежою церкви Успенія Пречистої Діви у Львові. Церква — ренесансової будови, що домінує над центром міста, має виразні особливости притаманні українській архітектурі. Внутрішні декорації церкви — вітражі і типи фігур в сюжетних сценах — мають яскравий український кольорит і характер. Церква ця є однією з найкращих мистецьких конструкцій України, тому вона стала основою цієї композиції, як символ досконалости, змагу до вершин людського духа і незнищимости віри в Бога.

Леви на верхньому пляні (з відкритою книгою-євангелієм) і нижньому (з ключем в лапах) символізують євангелиста Марка в домі якого збиралися перші християни. Вони в теперішному часі символізують членів українського руху опору, на волі і в ув'язненні. Подібно, як колись св. Марко був одним з перших проповідників Христової віри і загинув мученичою смертю, так і вони, на волі чи в тюрмах, проповідують віру в свободу і перемогу правди.

Нижня частина композиції — герб міста Львова, лев і тривежна брама.

Розмір: 10 інч. х 1.5 інч. (25.4 см. х 3.8 см.).

ст. 22

Львів. Деталь.

ст. 23

Львів. А, В, С. Деталі.

ст. 25

Соняшник. Орнаментальний настінник. Соняшник, дуже популярна в Україні рослина, символізує багатство української землі. Над соняшником, біля ялинки — символу вічної молодости народу, з обидвох боків стоять два молоді олені, які уосіблюють побажання доброго здоровля, багатства і щастя.

Розмір: 5 інч. х 2.5 інч. (12.7 см. х 6.4 см.).

ст. 29

Світанок. Декоративний настінник. Над ранком, коли увиразнюється обличчя місяця, півень пробуджує народ зі сну, оспалости і сонної байдужости. На нижньому пляні — народження нового життя. Центральна геометрична композиція символізує полет до висот.

Розмір: 14.5 інч. х 2 інч. (36.8 см. х 5 см.).

ст. 31

Закладка до книжки. Розмір: 8 інч. x 1.5 інч. (20.3 см. x 3.8 см.).

ст. 33

Ранок. Закладка. Раннє пробудження півня, що вітає перше соняшне проміння своїм співом — це гимн сонцю і його вітальній силі. Ця композиція, як і „Світанок", є виявом оптимізму і життєрадісности, символізує віру в радісне майбутнє народу. Комбінація кольорів — червоного, жовтого і оранжевого ніжно обрамлена чорним, беруть коріння в народній традиції і промінюють почуттям радости і життя, почуття підкреслене золотими штрихами.

Розмір: 13 інч. x 2 інч. (33 см. x 5 см.).

ст. 35

Закладка до книжки. Розмір: 8.5 інч. x 1.5 інч. (21.6 см. x 3.8 см.).

ст. 37

Серветка. Розмір: 19 інч. x 4 інч. (48.3 см. x 10.2 см.).

ст. 41

Козак Мамай. Вишитий талізман. Сидячий козак Мамай, який грає на бандурі, українському народному інструменті, був найбільш популярною постаттю в українському народному мистецтві XVIII-го і XIX-го століття. Сьогодні такий сюжет, взятий з козацької доби, є згадкою славного минулого з української історії і пригадує теперішній генерації, що колись існувала самостійна українська держава.

Розмір: 4 інч. x 1.5 інч. (10.2 см. x 3.8 см.).

ст. 43

Закладка до книжки. Розмір: 10 інч. x 1.5 інч. (25.4 см. x 3.8 см.).

ст. 45

Закладка до книжки. Розмір: 10 інч. x 1.5 інч. (25.4 см. x 3.8 см.).

ст. 47

Гляди ст. 19.

ст. 51

Різдво. Настільна декоративна вишивка. На верхній тріяді композиції — ангел, який символізує чистоту; хрести по обидвох боках — перемогу над смертю. Церква символізує непохитність віри, твердість і правоту. У центрі — Різдвяна родинна сцена: батько, мати і дитина біля ялинки — символ втраченого політичними в'язнями родинного щастя. Нижня частина зображує традиційний український різдвяний стіл з дванадцятьма стравами, які символізують дванадцять Христових апостолів. На краю стола — трираменний свічник з засвіченими свічками і дідух — символ роду і безсмертя.

Різдво. Розмір: 21 інч. х 2.5 інч. (53.3 см. х 6.4 см.).

ст. 52

Різдво. Деталь.

ст. 53

Різдво. А, В, С. Деталі.

ст. 57

Церква в полум'ї. Настінна декоративна вишивка. Горіюча церква, збудована в традиційному стилю української дерев'яної архітектури, символізує нищення церков, дуже часто почерез підпал радянським режимом та знищення Української Католицької і Православної Церков.

Розмір: 13 інч. х 3.5 інч. (33 см. х 8.9 см.).

ст. 57

Церква в полум'ї. Вкладка.

ст. 59

Св. Юрій Змієборець. Двочастинна настінна композиція. Біля тривежної львівської брами — св. Юрій на коні, патрон і оборонець міста, пробиває списом змія, що звивається у його ніг. Кінь удекорований галузкою ялинки, символом вічної молодости і здоров'я. На нижній восьмикутній частині зображена голова лева, який є символом Львова, сили і незнищимости народу.

Розмір: 5.5 інч. х 1.5 інч. (14 см. х 3.8 см.).

ст. 61

Закладка до книжки. Розмір: 15 інч. х 2 інч. (38.1 см. х 5.1 см.).

ст. 63

Закладка до Святого Письма. Розмір: 17 інч. х 2 інч. (43.2 см. х 5.1 см.).

ст. 63

Закладка до Святого Письма. А, В. Деталі.

ст. 65

Закладка до книжки. Розмір: 9 інч. х 1.5 інч. (22.9 см. х 3.8 см.).

ст. 67

Серветка. Розмір: 19 інч. х 18 інч. (48.3 см. х 45.7 см.).

ст. 69

Закладка до книжки. Розмір: 8 інч. х 1.5 інч. (20.3 см. х 3.8 см.).

ст. 71

Закладка до книжки. Розмір: 14.5 інч. х 1.5 інч. (36.8 см. х 3.8 см.).

ст. 75

Закладка до книжки. Розмір: 7 інч. х 1.5 інч. (17.8 см. х 3.8 см.).

ст. 77

Серветка. Розмір: 20 інч. х 20 інч. (50.8 см. х 50.8 см.).

ст. 79

Записні книжечки. Розмір: 5.5 інч. х 3.5 інч. (14 см. х 8.9 см.).

Записні книжечки з традиційною українською вишивкою на в'язничному матеріялі.